侧耳集

中国书房当代名家文丛 第三辑

汪为新 著

浙江大学出版社·杭州

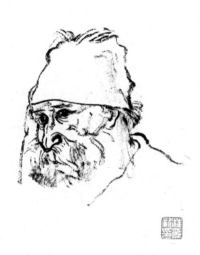

置
詉
樓

序 言

这一年的时间既慢也快，感觉偷活于世间：既有莫名的穷忙，也有异常的无聊，因此读闲书成了打发时光的有效途径。然而时间常常击败我们这些好寻故纸的书蠹，所以我真的羡慕专精美术或谱音乐的人，在大的疫情面前至少可以让生命的境界在短暂的情绪内变得丰满。

汪为新是典型的儒家理想主义者，且忠于理想。他的大部分时间在书写与画画，间或写点儿文字，除了写一些关于艺术展览的文字之外，其实他更喜欢写读书与藏书，相对他自己的专业，我也愿意在他一些小品文中读到他的真实，举重若轻又清爽消忧。

这个册子初名"拂饰录"，但觉得与文字指向不合，几易其名，最后确定用了"侧耳集"，看似有些文士的谦卑，实则是表达一下自己的处世观，但到了成为出版文字再给人家去看的时候，按照他自己说的，"静坐自忖，有时候有正好相反的效果"，他自己觉得最初的想法变得微末了。人生最深切的悲欢甘苦，绝对地不能以言语形容，而文字的表达更准确，至少在我是这样认为。汪为新的自我消解显然不是诗

书画或任何其他艺术建造来完成。

他把一切都看得平淡，我可能更了解他的可有可无的名利欲望，就像他在写《俗情》的时候，就不是他在外边显示"所谓的强势"的一面，且面对"卖画"这种尴尬话题时容易举重若轻。而《人世之乐》《拇指边》这样的文字悠闲且庄谐，看似散漫，实际上是对世俗世情的一种冷观。但他到底不是情热的人，有许多事实我不能不看见而且承认，所以我的意见总是倾向着平凡这一面，而对于他来说，书画这些事情是浮于半空之中不食人间烟火的，自己已经把它当成了养家糊口的职业，其实就已经伤害了它，至于文字，他可以有一个更为纯净的地方安放。

汪为新让我写序，惭愧的是，我多年来已经是一个完全的局外人，与外界差不多完全隔绝，对于圈里圈外及周遭的一切很少去表达喜恶，所以仔细想来，不免在知晓天命之年，其实心里也有那么些不甘。但人生其实就这样！

不过汪为新的这些文字也让我读到了人世间因果必然，自与他相识至今，回顾苦与乐，然后计较一下得失，再回头翻翻他那些自嘲的文字，发现生活其实是可以逆来顺受的。

生白

2022 年 12 月于北京

目 录

后记

琅园杂说

从无飧居到琅园

三十年前，我还在中学念书，学校是在家的学校，家里也是学校的家里。我在课间，很少参与同学们的休息打闹，十分钟的时间我也愿意回到自己的房间，享受十分钟的安静。到今天，习惯依然，朋友来访，闲聊过后，朋友前前后后走了，我仍然独自小坐片刻，以涤荡闲聊后留下的燥热。

那时候有一间小屋，内有桌椅板凳各一，书架上的陈设是按照我最独享的布置，所以叫书斋也不为过。其实书也是我们家人的所有家当，连书架也是父亲自己动手做的。作为中文科班出身的父亲，藏书是他最具说服力的专业凭证。讲句诚实的话，中学里我的理科成绩一直让我无颜面对人生中关注过我成长的先生们；但那时，这个书架上所有的书包括线装书，基本上是我读过的。常言前尘之梦久而渐忘，而在我记忆中，仿佛就在昨日——甚至眼前，包

括《彷徨》《华盖集》《雨中人生》《儒林外史》《历代古文汇编》《今古奇观》《老残游记》《唐人小说》《史记选》《楚辞选》《元人杂剧选》，甚至金圣叹的《唱经堂才子书汇稿》和许慎《说文》等等。杂求杂散，都是感念与遐思的无边乱想。

至于年轻人的想法远非成人所能体玩，其中学堂之喜悦尴尬就不消去说，也非成人所能回溯。忆中所有的只是薄薄的感慨，只要它们在依黯的情怀里，便总在追挽。

南墙有父亲书写一联："文章西汉两司马，经济南阳一卧龙。"装裱也是父亲亲自动手，父亲谦逊朴素，内心却追慕古贤。此联在我书房数年，直至我远离故土。

从窗外一眼望去，北边是禾水，江边人影斑驳，四季如此；南边窗户下，时而有读书声，时而也喧嚣；或朝或暮，或阴或晴，或春秋，或冬夏，多些欢愉，也映酸辛。有人说从污泥中可以挺直莲花，从猪圈里可以见净土；我其实是莲花里的猪圈，时而莲花，时而猪圈。

对小地方的人来说，田园未必有真乐，但对我来讲读杂书确有真趣，因为安守其间，可以斜眠书漫抛，所有的现实中的必须面对的可以选择逃避或放弃。

书架上所有的书让我捯饬重放不下百遍，各种各样的书都想翻开，翻完后再挪地方，如打牌的人好在腰包深处

点钱，是一种旧癖，当你遭遇不屑或奚落时，在退守中，可以负隅顽抗。

因为我父亲的坚定支持，自己确还留得清晰的忆念、微稀的喜乐。当然我也感谢造化的主宰，倘若他老人家真有的话。于是，我在赤贫时期就有了属于自己的第一间书房——无飨居。

而后我负笈来京，一路走来，算算也近三十年了。刚来上学之日，到毕业，嘉范懿行，俯拾即是，生活如陶范。而后忙忙如丧家之犬，想寻觅些什么，建设什么？忽忽过了那么些年，到底是得失盲目，而不能做到自知。

二十世纪九十年代末我在京郊添置一个小小院落，刚入住时有一种说不出的颓败感。似仰面于纲罟之中，寻寻觅觅，像是扑个空，其实那是独在。直至今天想来，有时觉得被实感拉下了，不免生些惆怅，若觉得把实感给拉下了，那又多些骄矜；却委实又道不出什么正当缘由来，只是在恍恍惚惚中竟然感觉到自己的立业。

院落内设画室，书房简陋，与画室共享，依然名"无飨居"。同名而论，如同今天的月和昨天的月，此刹那和彼刹那的月，我所依、我所思见、我所见的月……迥不相同；即以我一人所见的月论，亦缘心象境界的细微差别而变，站着看和坐着看，坐着看和躺着看，躺着清切地看和

朦胧地看，朦胧中想看和不想看的看……皆不同。名理上的推论，切肤上的体会，尽可取来验证。

还有同道，我们彼此共勉，与简单一起。起初陌生，陌生则惊喜颠倒；继而熟稔，熟稔则从容温暖。城市的人久住樊笼，一旦忽置身旷野或萧闲的庭院中，乍见到满眼生辉的一泓满月。其时我想一想，或吟或哦，都算不得过火的胡闹。那时我们依然有三五好友聚会，也有蓦地相逢，为彼此的乐观喝采。

站在院子中央，有时在圆朗的明月底下，碧玉之天漾着几缕银云，有横空一小雀，素翅盘旋，依依欲下；"无飨居"时而风沙掠过，时而倾注如泄，转而银屑漫起，时而又风平气静。

唯书房的确带给我欢愉，内有明式家具若干，门口有清代汉白玉门墩，有书插架，有花插瓶，案有展卷之册，倒也清切闲远。每当独自溺玩时，"疑故人未远，尚客天涯，使我不至感全寂的寥廓"，使我以漂泊之态，回望昔年自己的影子，于是顿生臆想，遂更名曰："琅园"元人有《琅嬛记》一册："张华游于洞宫，遇一人引至一处，别是天地，每室各有奇书，华历观诸室书，皆汉以前事，多所未闻者，问其地，曰：'琅嬛福地也。'"琅园欲设一屋，树木合边，终日鸟鸣，看看外有叠山，闲适得没了襟怀，或还有"云散水流去，寂然天地空"的梦想，但休管它黄庭、楞严、南华、易

学，此身无涉功名利禄、声色犬马，随处见绵雨湿衣、闲花似落英。

近日的琅园有画室一屋，读书也有一处，合则为琅园，分则为家园。我也总是感念自己读书并开始由动物向高等动物转化。这样浸润其中，自然获益不少，将来侥幸百年，琅园南移，哪怕它在肃杀深秋的落蕊之夜，琅园书斋依旧花团锦簇、桂花飘香。只要愿意，即使秋叶残红，残红也可以满眼的缤纷，落寞时，在暗夜里自饮一杯苦茶，算是精神世界的胜利。

这又像是逢场作戏了。

不过我这辈子得好好去打理一番。

<div style="text-align:right">2017 年 2 月 16 日夜</div>

月华

　　我的故乡在一个不算偏远的山区。我小时候，是在山的环抱里长大。我们汪家有一个老宅子，推开门，面对禾山，可以看到雨云笼罩的山巅，在永新是独享之最，只因视野被群山遮蔽，山外世界一片迷茫，八月时节，才觉得月儿是专门送来，记得在一本书上，东坡居士说："月出于东山之上，徘徊于斗牛之间"，感觉他老人家就是为我们村里写的。

　　从我们村口走出一里地，可以见到清澈小溪，以此来问季节之消息，杂草在涧间摆晃，岸旁杂花烂漫，随微风扑来田野里混杂的土味，今天回忆起来还有点如痴如醉。每当夜晚，到了十五月圆的节气，站在静静流淌的小溪旁边，低头凝望，那属于故乡的明月映照在水底，蛙声四起，如同交响乐般，喜悦得不能自已，点缀了漫天星光，却恨不得就在那片蛙声里死去。

后来回到了学校里的新家，老街上，更晚的时候，我站高地，抬头远望苍穹下挂着一轮明月，清光四溢，与水里的那个月亮相映，天空一碧如洗，我这时在江边，一簇簇的树影，在青蓝的天空下，在渺茫的白水上，点缀着像零星的月夜抛洒的清光，亦可近察江心的银容，远挹山容的黛色。

因未遮月色，故其升腾了无翳碍。有时被柔云缠上，挣扎着却浅映出乳白的晕华；有时碧天无际，则遍浸着冰莹的清光，满眼都是月辉，心底里却还是涌上淡淡的愁绪。

因为明月时时高挂，这里的人们已经习以为常，只有几个老夫子饭后散步，细细地议论，从这个声音你可以想象古画上隐约在薄雾里的小山，一条曲折带着跳溅水珠子的溪水，因为这声音的本身就是一半真实，一半空幻，一半是从人口中发出来，一半却沉入梦想。

江南永远苦夏，江边尤甚。一条水带蜿蜒，久曝烈日下，不异一锅温汤，白天热固无对，而日落之后江水放散其潜热，夹着凉风而送去送来，我们脸上便贴了乍寒乍热的异感。如此直至于子夜，凉风始多，清晨皆化为露水，洒落身体、衣褶、书桌——还有草尖。

我仰望月华，非但今天的月和昨天的月，此刹那和彼刹那的月，记忆里的容颜，我所见、你所见、他所见的月，耳

闻与切肤之感……即以我一人所见的月华，她皎洁里竟然蕴着丰腴，或许可以邀月为伴，或就这样远远地看着她。心象境界的随缘而变，站着看和坐着看，坐着看和躺着看，独自看，朦胧中想看和不想看的看……

今久居京城，乡愁时隐时现，疑故人未远。常常赤条条远天涯，"使我们不至感全寂的寥廓"，在闭了眼以后向那梦里寻去，待我醒来，发现眼里噙满泪花，儿子在边上笑着说，你已经老啦。

2017 年 4 月

茶愿

英国人德昆西说得很对，他说："茶永远是聪慧的人们的饮料。"中国人则更进一步，而且把它定为风雅隐士的必需品，若干年来为了这"风雅"二字的那些好事者，替"心灵犹如竹简一般平和淳朴"操碎了心。倘若你能体会"女为悦己者容"，而哪位兄弟恰巧被相中，真是造化弄人——因为你祖上积了阴德。如果你还体会"茶为知己者死"，那是阿弥陀佛。其实茶是欲哭无泪，反正横竖都是死，至于死在杀猪人肚子里还是读书人肚子里，其实死法是一样的，最后连马桶都不知倾倒者孰雅孰俗。尤其当下的人们满足了物质的同时还想要满足虚荣，较之麻木，那当然算是进步，倘如只是为了虚荣，甚而至于有碍，那就是附庸风雅里的病态，终有一天附庸不下去。

我就见不得那些满手淌油的人去倒水，点完钱的手去分茶。

中国人词汇丰富，包罗万象，挠到痒处也是不得不叫好：赏花须结豪友，观妓须结淡友，登山须结逸友，泛舟须结旷友，对月须结冷友云云，那喝茶呢？我知道陆羽从小是个孤儿，是生活在社会底层的人，他不可能月夜焚香，古桐三弄，万虑都忘。至于邀三五人共饮，那也是在简澹的山居茅舍，试看香是何味，是何趣，是何境。

且不说现在诸多地方茶馆有多豪奢，至于风雅，是早就丢得干净。清明一日在喝茶处见斗茶，我知宋人斗茶，或十几人，或五六人；今日茶斗，或数十人，而围观者不计其数。宋人斗茶，大都为名流雅士，今日多是闲杂之人。古代斗茶者各取所藏好茶，轮流烹煮，相互品评，以分高下。今人一壶决胜负，能快速绝不啰嗦。古人茶叶大都做成茶饼，再碾成粉末，饮用时连茶粉带茶水一起喝下，或多人共斗，或两人捉对"厮杀"，三斗二胜。今日斗茶多为一口气，比闲，关键时候是比钱。最后赢了，摆一桌席，宴请旁观者，要的是大家的喝彩，还要的就是那份财大气粗，膀大腰圆笼罩下的霸气。

我想大部分人还不能参与，究其原因，非由穷困即为节省，而雅洁的内室，或花木扶疏的庭院，要临水，要清幽，在平民看来实在是一种吃饱了撑的。

我以前一直用解渴的目的对待茶，画室可能有各个阶层送来的茶礼，我从来没有去区分它们的等级，也

一直把"牛饮"这个词理解为善意褒奖，偏偏我还是属于"驴饮"里的极品。即使有别人指着我的背影，告诉我"牛""驴"那么点深味，我也不去理会。"子非鱼，焉知鱼之乐？"你不是我，怎么就知道我的快乐呢？

宋人多逍遥斗茶，而明朝文人比其他时代的各色人等，都会过日子些，至于凉台、虚室、静几明窗，也不是谁家都有；而今日之禅房、僧寮、道院，课堂本是清静场所，可以不言是非，不侈荣利。可以闲谈古今，臧否历史，有时会遇上粗蠢妇人在旁大声发微信语音，或自命通人者在旁高谈人生境界，如同癞蛤蟆在你心情极好时出现，一点点喜悦又打回原形。

在初秋的季节里，燥热还未褪去，我总想温一壶茶，在京郊的某一个庭院里，仰望苍穹，见天空夐辽，云霞疏淡缥缈，旁边有山，及走上山顶，四顾空阔，憧憬消释为初心，其中应该有些许的颓废。

但我不以这种颓废为无聊，有隔世之感，何来叹惋？只是与山径相形而见绌，理想随甘心没落而渺远；现在只剩得一个意念，回去有一枕茶席，或许能够换我半生尘俗。

2017 年 5 月

俗情

史载：东坡居士极不惜书，然不可乞，有乞书者，正色责之，或终不与一字。苏轼正色，当然有其理，但东坡居士是要颜面的人，颜面与不拘，让他想起蒲永昇，那种"王公富人或以势力使之，永昇辄嬉笑舍去，遇其欲画，不择贵贱，顷刻而成"。显然在苏轼而言，画与不画全凭兴致，而非受制于别人。

这让我想起晋人，他们进可以东山吟咏，以天下为己任，退则茅蓬数息，求生离苦海。喜悦者得小喜悦便扶摇直上，猢狲得大便宜却不知就里，明者争吵，暗者倾轧，而我在心底一直保有对当下人性丑陋的个体体会。

"货卖识家"，倘若你要的是"风骨照人"，我要的是"颓唐之笔"，该写该画的，掷笔而去的，任性肆意。几十年过去，不拘反而在当下成了我精神深处的倚

靠，故往往书画之余，润笔所至，虽不深藏若虚，倒也内心窃喜。

在消极之余偶尔也发些寒士的牢骚，去跟随当代评价的方式对待那种"赏析"的客户。我一直以为绝大部分艺术品买卖都是投资或有钱人的附庸，故在这种买卖后常常保留自我的戏谑，偶尔也与身边的好友或家人透露一点点寒士关于享受的个体体会，内心深处觉得尽管不是文人所得，倒不失雅致。

因为艺术而谈到买卖，尽管有别于耕者的靠天吃饭，但也须"常将有日思无日，莫待无时思有时"。倘若不谈也好，我画累了，玩一会儿弹弓或看世界上最好的拳击赛，笑得前仰后合，或揪着心在那等待最喜欢的拳手出场，可以享其乐，最低可以遣闲日。

即便不画了，平日里快乐的事情还有临帖，可以揣摩古人那时所想，信士一般，睁眼看什么，侧耳听什么，心里想什么，全在字里，不似当代人，全在嘴上。

哪怕不画了，还有有趣的事情就是拼凑平仄，孔子未能朝闻的道，等而下之，陶诗杜诗，直到朝代的兴衰，人性的善恶，由中而外的什么论，什么理，等等，都可以，就只可自怡悦，或充其量，为知者道了可以在笨拙中完成一句或半句，也不妨先草率成篇，然后细细琢磨——或许所得渐多，所行渐远。文笔如何，留下，就有分说。我常写，既不过于高攀，也自视不从俗；见识时记录且发为具体，寓褒贬的，抒爱憎的，而一种美妙的想法是使怀疑与信仰共存，在当下社会里，用庄子一句话说："知其不可奈何而安之若命。"

既然有这些喜悦，买卖不在道理在，俗情不在人情在，你说呢？

2015 年 7 月

卜卦

书画之余我好翻阅算卦的奇书。取这个题却是因为一次逛唱片店，有个专辑叫"好男人都死哪儿去了"，唱的什么、唱的人我忘了，但里头有个曲子，名叫"卜卦"。

我觉得这个卜卦就很有意思。其实古代没有卜人，但是有专门负责占卜的官员。算命的根据之一是《周易》。譬如以其中的六十四卦与三百八十四爻来代表人间的各种繁杂处境，并且为每一个卦与爻写下卦辞、爻辞，说明其吉

凶悔吝。这一套占卦系统确有其高明之处，但是其中有颠扑不破的人间真理：有贪欲，就会有得与失；有得失，就会有吉与凶。

母亲在我小时常请江湖上的算命先生给我占卜，有的算命先生读过一些书，讲得很好。这些江湖上的人大部分没有什么文化，难免阿弥陀佛加唵嘛呢叭哞吽。因为我小时候体质差，而母亲喜欢读《聊斋》，对里头人鬼殊情颇为喜欢，又相信天地神学。此外在万般无奈之际，胡乱知道个究竟，故东卦卦，西卦卦，最后像现在的嘻哈。我平时生活得严肃乏味，想起这些事常让我欢喜颠倒。多年以来，我没有像算命先生讲得那么显达，只是消极地努力，随时反省，不能减轻也尽量不去增加累世的恶业，庶几可对得起算卦的人说过的话。而今大街小巷里听不到二胡声，也是一种生活的缺失，其实算命先生逢人讲好话，也是善缘，像喜鹊，让做父母做亲人的听起来高兴。而算命先生多瞽，我为你说几句吉祥话，你多付点钱，最后各自回家喜悦。其实算命人讲过的话我并不信，我想算命先生自己是绝对不信。

比如他说的"平生福禄自然来，名利兼全福禄偕，雁塔题名为贵客，紫袍金带走金鞋"。倘若你发自肺腑地全信了，那你就真是一个幸福的人。

记得一位名叫肖曼·巴纳姆的杂技师在评价自己

的表演时说，他的演出之所以很受欢迎是因为节目中包含了每个人都喜欢的成分，所以他使得"每一分钟都有人上当受骗"。人们常常认为一种笼统的千篇一律的人格描述十分准确地揭示了自己的特点，人的心理学上将这种倾向一概称为"巴纳姆效应"，或叫"巴纳姆定律"。

我们的古代也有一种定律。昔邝子元有心疾，或曰：有僧不用符药，能治心疾。元叩其，僧曰：贵羔起于烦恼，烦恼生于妄想，夫妄想之来，其机有三：或追忆数十年前荣辱恩仇，悲欢离合，及种种闲情，此是过去妄想也。或事到眼前，可以顺应，却又畏首畏尾，三番四复，犹豫不决，此是见在妄想也。或期望日后富贵皆如愿，或期望功成名遂，告老归田；或期望子孙登庸，以继书香，与夫一切不可必成、不可必得之事，此是未来妄想也！其实这也是命运！

我近来有点相信命运。时想有个占卜人在身边该多好，免得常犯错误，在我选择之前给我某种暗示，如同扇我一掌，当然能知道我的流年或终身的吉凶就更好了。但又觉得自己的执拗会让他失望甚至绝望，因为这些要知道我自己都可以知道，因为知道自己应该无过于自己。我相信命运，对自己的欲望还有底线，对于杜撰生造之嫌，我也略知；而像我小时候见到的古来的念咒画符读经惜字唱皮黄我可以照单全收。

某天上午请一远道而来的朋友去海底捞，他带了一个大仙随行，热火朝天里说要帮我推算一卦，我是滚刀肉，请便，于是他就开算："你的身份是艺术家，你有独特的见解，其实你最需要得到别人尊重。你有许多优势没有完全发挥出来，同时你也有一些缺点，不过你一般可以克服它们。在与异性交往的时候，你觉得有些困难，尽管表面从容，其实内心还是有些焦躁不安。有时，你怀疑自己所做的决定是否正确。你喜欢生活自由，讨厌被别人限制。你以能独立思考而骄傲，不会接受别人没有充分依据的建议。你觉得在别人面前过于袒露自己是不明智的。你有时候外向、和气，喜欢与朋友交往，而有时则显得内向、矜持而沉默。你的理想有部分是不太现实的……"我接过话说，你这版本太新，我说个传统的："此命伶俐主聪明，一碗清水能端平，钻尖取巧你不会，占人便宜你不能。认可直中取四两，不向弯中求半斤。朋友投情对了意，吃你喝你不心疼。如果不对心中意，与你说话不爱听。别人敬了你一尺，你敬别人一丈零。"

大仙勉强吃了一半说："告辞了。"

2017 年 9 月于京城琅园

画戏

中国绘画史上发现最早的戏剧题材作品应该是表现南宋的杂剧《眼药酸》，其后以戏剧为题材的作品并不多见。许多古代文人画家不屑画戏，原因是笔墨易琐屑，形象易拘泥，认为难登大雅之堂。

这有些失之偏颇，其实以京剧演出场面或角色形象为题材的绘画作品并不鲜见，二百多年京戏史，画戏人不少。按戏剧史来断，除了宋代的杂剧册页，元代也有"大行散乐忠都秀在此作场"巨幅壁画，而明代传奇、杂剧刊本中《连环记》《蝴蝶梦》《葫芦先生》等演出图就更是品类繁多，皆为戏史中重要文本。京剧既兴，绘画与其更密不可分。北宋梅尧臣说"状难写之景，如在目前；含不尽之意，见于言外"。我平素少听京戏，故也少画戏，即便画戏，也多空想，而离真正的舞台很远。我初画戏，纯

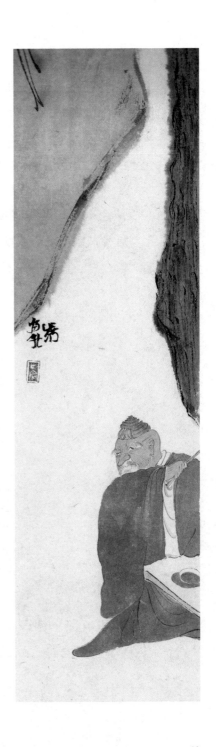

为墨戏，唯以笔恣意涂抹，至于舞台抑或形象装束等林林总总就考虑甚少。这与戏剧之道"出之贵实，用之贵虚"略有违愿；看林风眠先生画戏剧人物，总觉得有意外，是寂寞，是非常地孤傲和冷淡，而关良先生从朴质到温暖，给我画外如握之感。当然，同一文化根源的中国绘画与中国戏剧，形异而神合，画家透过物象世界尺中见澜，自由裁取万物；表演艺术家超越程式规范求真尚美，幻化人生百态。两者为拓展丰富而生动的精神世界，或许对我来说，尽管演的是"髯口"，画戏刚刚开蒙，"台步"才迈呢！

2016 年 12 月 7 日

记如厕之思路泉涌

　　苏东坡曾云："纸窗竹屋，灯火青荧，时于此间，得少佳趣。"东坡先生大约得"趣"于挑灯时分，安静场所宜于读书，消遣世虑，还可以独自享用那种"野味"。而欧阳修在《归田录》里说钱思公手不释卷，坐读经史，卧读小说，连上茅房都阅词，永叔先生也说自己平生作文更在"三上"——马上、枕上、厕上，既然这三个场所须分开，看来文人什么书都可以读，还有面对讲占卦的讲窑子里妓女的书也未必表达憎恶，可以翻翻，至于在马上、厕上、还是枕上？他们都不说。

　　既然茅房里可以阅词，那也说明了如厕的另一种意义。据说穆太公在如厕过程中偶然开悟让那些推销"汉服"的所谓"大儒"不能望其项背。宋公挟书如厕，怕别人不知道，书声朗朗，抑扬顿挫；这虽然需要勇气，但长此以往，就闹不清何为书室，何为厕所了。钱公坐读经

史，因经史深奥，须正襟危坐。卧读小说，因小说香艳，则可以催眠。如厕读小词，因小词多半简短易读，情趣怡然。

这个严肃且幽默的方式让我觉得可以冥想或如厕读书的可贵，这也是我一贯对"读书之乐乐陶陶"持相左意见的原因。或许，我旁门左道的阅读使我不是那种惧思之人，初虽把卷终亦掩卷，我自己的所谓读书大抵是在消耗书画之余的那些琐屑。都说消遣世虑以读书为最适宜，可是我的杂览的经验让我思路混乱。

但我家里的卫生间洁净如同展厅，各种书刊杂志排列，随手可得，倘若讲究沐浴点檀香，那是一种闲来的瞎掰，我一卷在手，聊作短暂的消磨，其实如厕读书也有很多隐痛，如厕需要血液往下循环，血液上涌容易致使下盘空虚，尽管脑子清醒如晨起，但下盘则长久积痼。至于宋公垂同在书院，每走厕必挟书以往，讽咏之声朗然，闻于远近，其笃学如此——是否真实，我们当然无从考据。

另有《语林》云，石崇厕有绛纱帐大床，茵蓐甚丽，两婢持锦香囊伺候两侧。这哪里是如厕，还要在两个婢女的"照顾"下放很响的屁，掺杂各种异响，里头再翻阅书籍，他还是人么？

2016 年 8 月

游人"践踏"的威尼斯

在意大利，我们的行程沿着倒挂的阿拉伯数字"7"由北向南展开，整个意大利版图像只靴子，从首都罗马始发，然后在里头穿行四天才到达威尼斯，当然我们一路走走停停，天还真是用感动迎接我们这些从东方赶来的好奇者，淅淅沥沥下起了缠绵的小雨。因为游人实在太多，我的思绪还未从佛罗伦萨的沉浸与叹息里离开，就忽忽悠悠进了威尼斯这座"海中的城"。虽然这次意大利之行本地人给我留下了慵懒的印象，但对威尼斯我还是有某种期待的。

我所以选择刚朵拉，是因为"刚朵拉"曾经徐徐驶过徐志摩笔下忧伤的太息桥，还有马可波罗的故居，在这，雪莱不是唯一怀抱深情歌咏威尼斯的人，还有歌德说长期的苦恼与空泛的名称，在威尼斯都可以不存在；我们穿越在这座有 400 多年历史的城市的各个角落，斑驳的粉壁，古老的巷子，在细雨里向我们诉说当年令人叹息的故事，我

走进她的瞬间历史上所有与她有关的故事即可互相连接，这熟悉的触感让我感到一种久违的开心，或许因为我知之甚少，还有更多的故事随着流动的清波，好像漂浮在碧波上浪漫的童话和梦幻般的……据说威尼斯一共有四百座桥梁和一百七十多条水街。纵横交错，四面相连，我们在刚朵拉上看陆地、水面相连，游人如织，鸽子与海鸥齐飞。在绵绵细雨里，我发现水巷两旁的建筑被海水侵蚀的外墙挂满了绿苔，岁月斑驳呈现出历史的沧桑，水面蒸腾的雾气和细细洒落的雨丝却让我感到莫名的酸楚，我像是在面对一个迟暮的老人，不知哪天她会消失于人世间。

我不得不再次抱怨游人太多，尽管我自己也是这讨厌的人群之中的一员，甚至我儿子说好像就是来看人的，尤其是圣马可广场，完全可以用摩肩擦踵四字来形容，而她第一次出现在我的眼前时，我完全被她出乎意料的宏伟征服了，难怪拿破仑称为"世界上最美丽的客厅"，这个古老的广场可以说是古罗马建筑中少有的杰作，而在游人蜂拥之下，我自己一点欣赏的口味都没有，加上周围咖啡馆的露天陈设，各国游人们招展的衣着，整个一幅万国博览会闹热的场面，一点没有感到神圣与庄严同在。里面可以行走的小小巷子是一些销售旅游商品的小商铺，或是零星饭店和旅社，而它的晶莹和柔情呢？

这就是——威尼斯，然而，这是一个旅游者的威尼斯。我也是旅游者而非朝圣而来，我面对的是被海水浸泡

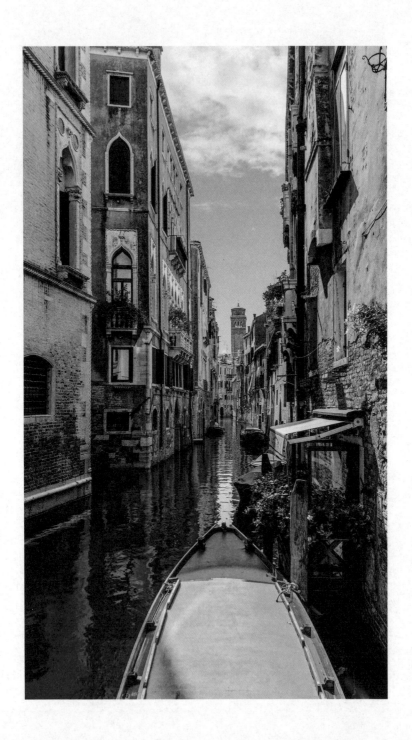

若干年，幽黑腐朽爬满青苔的威尼斯，她已随君士坦丁堡陷落而走向没落，这曾经无与伦比的城市已经在缓慢疲软的衰微时期沉溺颓废。在人来人往的喧嚣中，她默默注视一切，最终却随着各自灵魂的颠沛流离而消失殆尽……只剩下这些古老的斑驳的建筑，疲惫不堪的木桩。

但无论如何，威尼斯带给我无限的憧憬，这是我有生以来不可取代的，当我坐在"刚朵拉"里的时候，我真想一跃上岸，坐在台阶上感受最纯粹的意大利小曲，最惝恍迷人的乔尔乔涅、提香、丁托列托、委罗内塞的绘画，间或有《圣处女升天图》挂在神坛后面，那朱红与亮蓝两种颜色鲜艳极了，"全幅气韵流动，如风行水上"。或到楼顶，推开一扇历史的窗户，看她辉煌的往昔，墙壁众多人烟稠密的迷宫，那安菲特里忒命定的殿庭。

我当然不能如此悲观，因为还有万能的上帝，西方有您的子民。为何不把威尼斯交给上帝？让神话围绕我们左右？

但今天我们只能忧伤地离开这座伟大的城市。

2014 年 6 月

丈量维也纳

从北京直飞，到达维也纳大约需要十个小时，在飞机上，有点像是中国人的包机，请了少许的蓝眼睛作陪，大过年这么一个声势，千年中国的确是前所未有。而且中国人的阔绰随处可见，依然有浑厚的存在的声音。但比起以前来，自然是好了许多的。

维也纳的交通非常便利，从施威夏特机场（Schwe-chat）出来，不用费劲便可以进入通往市区的快速列车停靠点，远远就听到儿子前来迎接的笑声，与刚到维也纳时候的壮硕相比，不到一年的时间，儿子显得瘦削而挺拔，一是证明欧洲的伙食不合口胃，二是说明学业之艰辛。机场特快列车（City Airport Train）是连接机场和市区最便捷、最舒适的交通工具。而且车上干净若泉水刷过，车中央一抹橙红，奢侈并且明亮，车上人也不多。从上上下下的人看，大约可以看到一个城市的基本精神，或饱满，或颓废。

道边是白雪掩盖的城池，高楼很少，所以疏朗，如同音节起伏，空中洁净而流云悠缓，走进来，容易内心平静，当年的奥地利帝国和奥匈帝国的首都的一切作为并没有刻画在一张城市的脸上，这是这个国家的子民之幸。联合国人居署把它评价为全球最宜居的城市，显然有一定的道理。

从快列下来换乘地下铁，每个地铁站附近都有各式餐馆、咖啡馆、商店，每到地面，窗外一眼望去，巴洛克式建筑与现代建筑比比皆是，灰色的地标，让我想到维也纳和奥地利的崛起——当年东法兰克王国国王奥托一世在勒赫菲尔德战役中击败马扎尔人的硝烟散去；或哈布斯堡王朝统治时期，这里是欧洲的文化以及政治中心，而今这缓慢的节奏如同小约翰·施特劳斯的圆舞曲《蓝色多瑙河》一样，人们真实地生活，没有虚妄与傲慢，只有舒缓的音乐陪伴。

我们乘坐 U1 必须经过史蒂芬广场（Stephansplatz）和多瑙河畔，而儿子说这条线是他在维也纳的专线，早出晚归，一个人独享沿途风光，我说你真幸福，他说第一天是享受，而每天如此是一种折磨，因为没有节奏，只有用耳机里的乐曲去感受外面的风景。

圣史蒂芬大教堂（Stephasdom）像是一顶缀满珠宝的皇冠，我站在门口仰望塔顶，身上棉衣裹紧，依然有一股高冷的味道，钟声微荡，我不禁想起莫扎特的《费

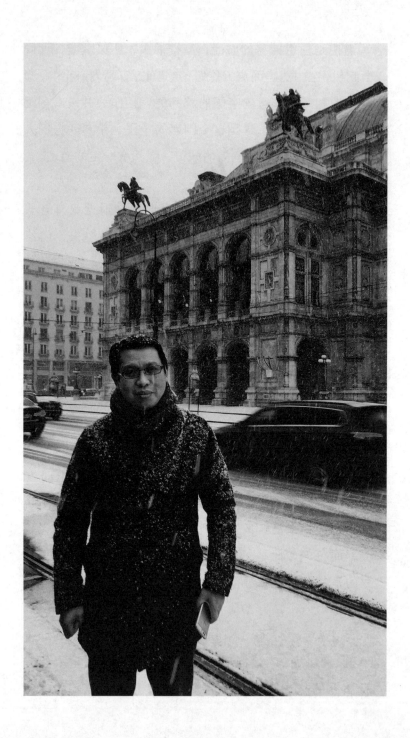

加罗的婚礼》，当然还有海顿、萨列里、贝多芬以及舒伯特。

而维也纳是讳莫如深的，昂着头的小市民和旷世的天才、金庸笔下的水上漂，还有卡夫卡小说里头的小官僚……不露声色地溜达在老城的小巷子里。

闻名遐迩的维也纳博物馆区域不仅有知名的博物馆如列奥波多博物馆（Leopold Museum）、现代艺术博物馆，而且慢踱每条街道如同与历史对话。而位于维也纳环城大道中心路段的玛丽亚·特蕾西亚广场的维也纳艺术史博物馆（Kunsthistorisches Museum Wien），进去则完全可以感受奥匈帝国鼎盛时的无限荣光。这是一座专为展出典藏设计的宏伟建筑，采用名贵的材料，设计者是代表当时的潮流艺术家和著名工艺家。此外，据说在预算和工期上并未受到任何限制，使博物馆的建造工作在无压力的情况下能力求完美，这是建筑史上的一个神话。常言世界上不需要语言就可以沟通的只有音乐、绘画、美食，而在维也纳即可以拥有，维也纳艺术史博物馆二楼有一个圆形餐厅，我和太太各要了一杯咖啡，不同窖藏程度的帕马森干酪，以及半固体、最下层的冰淇淋，让我一个平常厌恶西餐杜绝奶酪的人，也会在其中闻各种面包发出来的香味。

现代艺术博物馆让我想起巴黎的奥赛宫，奥赛宫里都

是梵高、高更、塞尚的作品，而维也纳现代艺术博物馆则是印象画派所有人的作品，还有伟大的贾科梅蒂和毕加索。

当然金色大厅也是必去的，我们一家从圣史蒂芬大教堂出发，与一鸣相约维也纳金色大厅（Goldener Saal Wiener Musikvereins）。一鸣在维也纳十年，小小年龄，却如同一个老大人，沉稳而细致，熟悉维也纳各个边角，带我逛跳蚤市场，带我去品尝美食，在维也纳老城的小巷里漫无目的地走，鳞次栉比的建筑夹着狭长的小道，道路两旁有不少精品小店，似乎与我们相距千里，又微笑于眼前。除了曾盛极一时的王朝留下的古典气质、可以媲美凡尔赛宫的宫殿、无数乐章赞美过的多瑙河，还有傲慢过的维也纳人身上的人情味道。

一鸣帮我们订好票，我们陆续走进金色大厅，这是每年举行"维也纳新年音乐会"的法定场所。与我们国家大剧院相比，似乎并不大，但声线流动性好，外观如同意大利文艺复兴式建筑，外墙黄红两色相间，屋顶上竖立着许多音乐女神雕像，看起来像艺术馆陈设，但它确是音乐厅，古雅别致。待我们会合找到座位，坐下，看看来往的来自世界的各种人，下面是大提琴区，灯光暗下来，开始了，声音饱满且震撼，于是快乐得不知道说什么才好。

买了油画颜料与画布，想在维也纳画些写生带回，无奈维也纳的冬天，从阿尔卑斯山上袭来的寒风锋利如

刀。几十天里每天雪飘飘忽忽地落，手不听使唤，心里看着都是《伤逝》里的涓生，再想想世界的美好，几十天便过去了。

当然去维也纳不是为了画画，也不是音乐，就像我要去费迪南德的公寓，路边的老头告诉我说：你说舒伯特他哥哥那吗？舒伯特就是死在那里，那年他才 31 岁。

2018 年 1 月

刻壶记

明人陈继儒说到壶，可以"令人幽、令人远、令人爽、令人闲、令人侠、令人雅、令人清、令人旷、令人淡、令人怜……"说句诚实的话我还感觉不来，至于要把紫砂比拟朴学家心目中的三代青铜法物，我甚不以为然。

此外，我对紫砂壶的感慨首先来自唐云先生，一个名画家对一把泥壶痴迷到这种地步，我大惑不解，后来见清中期以来张廷济、周春、陈名鳣、张燕昌、陈鸿寿、严元照这些名士纷纷在这些"朴器"面前玩物丧志，吾以为痴人，亦不予理睬。

待得两年前石门胡国印先生邀壶至京，命刻百余把，方知自己孤陋寡闻，见壶而不明就里，看着画案上壶形迷离，茫然中在水足饭饱之余把书橱里关于紫砂壶的书统统捆饬了一遍，最后"识"得何为石铫壶（据说这还是苏东

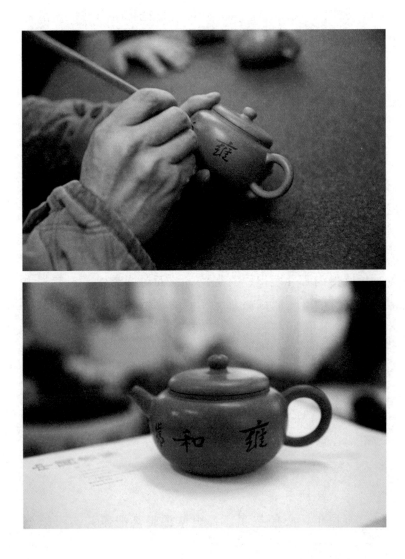

坡最爱的壶式）、何为百衲壶（据铭文作"勿轻短褐"，"短褐"指古代百姓所穿的衣服）、何为古春壶（古壶式）、何为半瓦壶（壶以汉瓦为形）、何为汉方壶（借汉青铜壶形）、何为井栏壶（取形于古井，铭文作"井养无穷，是以知汲古之功"，据称得自《易经》"井养而不穷"）、何为瓠瓜壶（铭文作"饮之吉，瓠瓜无匹"，据称得自曹植《洛神赋》"叹瓠瓜之无匹兮，咏牵牛之独处"）……见过这些深奥的命名，仍然无从下手，也许这些枯燥的理论让我获得的快乐太过有限，面对一群对我挤眉弄眼的泥壶，我感觉奚落来得太直接，心想石门这位胡先生挺和善的一人，平时毫无仇怨，偏偏给我那么大题目，这时我恨那些因嗜茶而执紫砂茶壶手抚怀抱的所谓古雅者，恨那些所谓茶垢搁泥壶里三伏天隔夜不馊的烂渣滓，也恨自己其实也略通金石考据、书画篆刻之学，偏偏对这些紫砂毫无办法。

待得内心斗争得没有退路，该面对的时候了，其实也不像内心恐惧的那种如对婴儿似的轻柔，放开了也如履平川，但毕竟执细刀而非执管笔，即便低温烧过，下刀如犁地，但须有造型还须刻意刀功就难免苛求了，那时什么曼生的"曲而不柔"，什么"敦庞周正"，通通忘到脑后，数十日下来，执刀红眼，见到黄瓜西红柿都当紫砂壶。最后刻完，心想人家拉坯做泥的师傅辛苦了数月，我这么快就给人家豁上记号当作品好像鲁莽了些。

壶拉走，心便空了，心里惦记着某把壶其实可以刻

得考究些、细微些，好古还须尊古，这种记忆让我刻骨铭心，我想到沈铭彝的诗："商周吉金案头列，殿以瓦注光璘彬。壶兮壶兮为君贺，曲终正要雅乐佐。"我还没有感受到汲古之功，刚刚尝到"爱此苍然深且宽"却未能全然展现她的质朴无华。

至于这种"朴器"真的"重如珩璜""珍重比流黄"？或如《茗壶图录》记述的那样"明制一壶，值抵中人一家产"？其实对我来说她仅仅是一把壶。

所以历史上的陈曼生与杨彭年成就了佳话，而这种商业也让追随者毫无理性可言，可怜今日的紫砂壶文化惨白得只剩下几个烂钱。

话说回来，倘若下次还有机会刻壶，我一定像对待待嫁女儿似的呵护她，让她感受到我无比的精心与无限的深情。

2015 年 3 月

省三先生

司马迁在《报任安书》中说:"藏之名山,传之其人。"龚自珍也言:"避席畏闻文字狱,著书都为稻粱谋。"我揣摩出其谦逊中蕴含的另外一层意思,这是一种隐晦的表达。相较之下,它比那些晓风残月的"矫情"来得特立不群。

我想省三先生太熟悉这些之故,他肩起了一种知识分子不堪的重负,我有时猜测是奉天路上世事无常,造就了他身上"精神斗士"的气质,使得他迥异于现代社会浮躁

气焰里的苟名者。因为先生本教书育人，为长衫文人却拱手告别青灯黄卷、古院斗室，苦涩绵长，先生当然不会陋室遥想——去吟风弄月、去落叶伤春、去闻笛思情，而是利用网络之便，书画表达，以此甘愿担当，有不尽的名士气概。此外，先生所张扬的文人不再是手无缚鸡之力躲进小楼空发怨妇之气的人，而选择振臂宣泄——那是一片灿烂精神的圣地。

先生的绘画显然像他的文学，放纵想象，恣意内心，以调侃嘲讽风格的题跋质疑现实的荒谬，以看似诙谐的视觉语言形式凸显存在的本质。让读画者到底该喜还是该忧？这使得看似荒诞不经的精神指向又有了晦涩的意蕴，有时又一针见血使我们获观即感凄冷。但是，当我们沉浸于每一个看似荒谬的场景内部，沉迷于每一次类似于诡辩的对话之中，我们又可以非常鲜活地感受到某种人性的乖张，以及先生笔底下洋溢出来的炙热的文人情绪——敢言担当并实实在在地担当。

历史有时受人为的愚弄，有时似乎又受天意的垂怜。传教士明恩溥的名著《中国人的素质》中有一章专谈中国人缺乏同情心，他说：中国人对别人所受痛苦所表现出来的冷漠，任何别的文明国家都无法望其项背。鲁迅先生写《药》与《阿 Q 正传》，剖析这种血性的缺失是彻骨的萎缩，因此，我们再去欣赏省三先生的精神价值，更显得弥足珍贵。

为什么古人可以有？屈原为唤醒当朝君主，不使君主"败绩"，他是第一个深切感受到昏君忠臣的矛盾冲突所带来的心理痛苦的人，也是第一个成功地将这种心理痛苦引向"忠奸之争"的模式而没有危及君臣关系的人。他最后愤然带着"岂余身之惮殃兮，恐皇舆之败绩"的诗句投江而去，留下千古绝唱。韩愈为谏阻迎佛骨，落了个"一封朝奏九重天，夕贬潮州路八千"，也终无懊悔。最后屈原绝望地投身汨罗江，死而无憾；所谓忧其民，就是挂念苍生，为民请命。

林语堂先生说得好："文人不敢骂武人，所以自相骂以出气，这与向来妓女骂妓女，不敢骂嫖客一样道理，原其心里，都是大家要取媚于世。"胡适先生也说："人生的大病根在于不肯睁开眼睛看世间的真实现状。明明是男盗女娼的社会，我们偏说是圣贤礼仪之邦；明明是赃官污吏的政治，我们偏要歌功颂德；明明是不可救药的大病，我们偏说一点毛病都没有。却不知道：若要病好，须先认有病；若要政治好，须先认现今的政治实在不好；若要改良社会，须先知道现今的社会实在是男盗女娼的社会。"

所以我读省三先生作品，可以给当下以疗效，没有迂腐之气；玩意深深，而意在益己济世。画里有忧患之语，生命躯体里流淌的是一种真正的血性。

同样作为艺术家，首先要有独立的思想，画虽小技，不

畅神情为真小；寸心虽微，不接广宇为真微。而这种识见恰恰是当代画家所缺乏的。省三先生的作品从不依附于别人的思想，从技法上言，他也讲究"简"与"雅"，对于先生所揭示的内在思想来说，其实是表现为书卷气和笔墨二者的高度结合。另外是"拙"，先生有古拙之气，意味着不逞才、不使气，它贵在敛约。先生又区别于昔日的文人雅士借物以写个人的心境，虚拟一个个"荒唐"的故事，盖取其刚直、坚贞、方正之性为笔意也，摄其恣意之态为笔理也，借其书法入纸之法为笔法也，达其气韵生动之美为意趣也。赤子之语虽犀利却有天真之言，诚实之言无华而可信，诙谐之语令人乐而深思，表达所思所感，何以非令赤子作夫子语、诚实人学油腔滑调耶？当然我们中国文人精神以散落于山水之间为高格，以唤醒世俗懵醒人为径达。而文人的天才和痛苦，最终如蚌含沙，珍珠璀璨，愿省三先生的作品让今世能读懂且直达内心之人感到荣幸。

2016 年 8 月

人世之乐

中国好提"渔樵之乐"，以表明自己超脱，文人并不钓鱼，更不打柴，只是讲的与自然对话。惠施与庄子观鱼之乐，只是观一观而已，后续的意义是惠施与庄子俩人即会有那种闲。要说真正上山披荆打柴的樵夫，又能得贫贱之乐的，大概属寒山拾得之流，方有真快乐。

读过《西游记》的人都记得小猴子对齐天大圣孙悟空说的话："天上一日，下界一年。"所以讲神仙快活，赛过人间十倍，但人们只是嘴上说说，未曾听过谁谁真的离了凡间作了仙去，人们说的"神仙日子"，只是"癞蛤蟆"所想，未曾食过天鹅，既然如此，就踏踏实实在下界做个凡人。

凡人在世，大都俗务羁身，有终身不能脱，不想脱者，也有脱了后郁闷死掉的。还有是耳濡目染愈深，胸怀愈隘，而人品愈卑。我看过一本闲书，讲唐诗人孟郊废弛职务，日

与自然接近，写得最有意思："孟东野，贞元中以前秀才，家贫，受溧阳尉。……南五里有投金濑。……草木势甚盛，率多大栎，合数十抱，藂条蒙翳，如坞如洞。地洼下，积水沮洳，深处可活鱼鳖辈。大抵幽邃岑寂，气候古澹可喜，除里民樵罩外无人者。东野得之忘归。或比日，或间日，乘驴领小吏经蓦投金渚一往，至，得荫大栎，隐岩篠坐于积水之旁，吟到日西还。"后来因此丢了差事。此孟东野所以成为诗人。有时看看庄子的观鱼，想想他的梦蝶，那种逍遥真不是凡人所愿。所以凡人之间打打拖拉机，斗斗地主，街头巷尾有"膀爷"在棋局上玩得脸红耳赤，而我自己也得以苟活凡间，谈谈俗事，读些酸不拉唧的文字，或偶尔观观体育，看看排球，聊聊足球什么的。

谈到足球，相传有李鸿章游伦敦，有一回，英国绅士请他看赛足球。李大人问："那些汉子，把球踢来踢去，什么意思！"英国人说："这是比赛。而且他们不是汉子，他们是绅士。"李氏摇摇头说："这么大热天，为什么不雇些佣人去踢？为什么要自己来？"李大人尽管无知，倒也有趣，他赛过那些附庸的假文士和假道士。我有时想人间尽管如此，可能比起地狱来总是要好上许多的，要不段成式在他的《酉阳杂俎》里就说："鬼言三年，人间三日。"看来我们这些俗人比上尚有不足，比下还是有余。

2014 年 7 月

宽绰者风神

《在古编》曰："白文印必逼于边，不可有空，空则不古。"初不以为然，后读汉印及某古铜印，白文多"逼于边"者，方知印之所以真力弥满，乃欲古，方寸之间亦可古气浩荡。今见子农兄刻"神存富贵""饮之太和""与古为新"诸印，白文如铁石且阔大，矩度不苟，字隙填满，气沉浑穆，方寸间以古秀而言，郁然挺拔。吾喜其白文印，然非不喜其朱文印，唯白文相较朱文转折处更有会心，似工而不诡。白文任刀自行，或以冲切，手起刀落或以刃代笔，又如老牛犁地，痛快兼至。常言画之造境，印既有势，也有造境，故有"气象万千"之说。

惟造境须胸饶书卷，指间方能自然儒雅，而无粗砺之感。子农兄也尚趣，古人言有趣方能风神跌宕，倘内心寡淡，仅事装点修饰，即便耗神费工，终究格不上位。子农兄内心自有观照，澄心运思在微妙间，清赏则不待多喻。

2021 年 8 月

"打"鸟季

在北京三十年，第一次去玉渊潭，人家到此不是去观花便是去赏雨，我和傅爷两人是冬天攒足了傻气去挨冻。那天是节气里的大雪，且还风厉，我们从衣领灌入的风直达脚心，还好傅爷心细，路上先是把车停稳，小跑，一会就没影了……过了片刻，像变戏法似的往我手里塞了副皮手套，又在必胜客买了两人的热咖啡，我为兄弟无微不至的关怀感到温暖，因为在严寒里每迈一步都有温暖在腰后默默支撑。

从门口进园，也是一路的朴黯，也许冬日要得一份娇俏或山色湖光，就不是在北京的这个时候，况且我只是在傅爷的先入为主中撞撞运气，我还在为玉渊潭的冬日扫荡的落叶悲悯，午后的天光竟然有了像燃尽的灰色，红云在一片杂黄中，罩着几个穿插的湖面，而湖心高高低低点缀了一些零落干枝，冰面上的黄色里倒映天色的动荡，或有

轻移，也有豁然不曾遮掩的味道，想了半天，仰望像擎盖的云遮，中间突围出来部分高高扬起，即便如此，也找不出什么合适的词来汇入那种留痕的冬日苍穹。即便平淡，我在心里默默念叨，其实平淡也可以入木三分，我手里举着相机，却懒得去记录。

快到湖边，傅爷指着湖边持各种长枪短炮的人群，"看这架势"，原来他们也是在等，像等待明星走红毯，而湖滨一角，水面起了淡淡一层烟雾，蓦地又生出些许的层叠，在玉渊潭宛然新生的境界。等待是凄冷的，偶尔人群中露出几句俏皮话，人群中发出莫名其妙的闷响，而后又是窸窸窣窣的搓手声，而每个人的眼睛都一直盯着冰面。

下午2时50分，人群里开始窃窃议论，"该来了"，"它能这么守时？"傅爷不说话，一直盯着湖面，我们都拥着秋草错落以及枯败的芰荷莲蓬簇拥的寒色，不知不觉十分钟过去，人群中似乎炸开了声音"来了"，冷冷的欢快、呼出的热气里包裹喜悦、清晰的回响。眼前所有的人群却是在后退，感觉是从遥远的天际，飘飘依依降落，几对天外来客如同数对金童玉女，由远至近清晰于眼前，"是鸳鸯"，我说道，旁人侧身，善意对我笑了笑。我无数次接近过它们，今天才知道它既是那么善美，难怪古人说它美贤，或喻为陆机、陆云兄弟，我原以为其仅仅终日并游，止则相偶，飞则相双，我一直以为"匹鸟"为贬义，今日方知雌雄未尝相离，人得其一，则另者相思必死，"故为匹鸟"。

又是夕阳西下，湖上妆成暖色，冰水也渐渐微明，且"匹鸟"也将离去，尽管依旧寒冷，内心却是怦怦而内热，斜倚飘落的瞬间、色彩混融的刹那，其实淡极了。

2017 年 12 月 8 日

康南海

　　丁巳年元旦，南海作《开岁忽六十》长诗，以"开岁忽六十，元日岁丁巳"始，计 235 韵，诗作气势跌宕，如其平生。所书气势开张，力能扛鼎，笔试取汉人意。诗中记："维吾览揆辰，五日月维二，大火赤流屋，子夜吾生始。"言及出生正逢日月会于岁星十二次之"大火"。诗中言"戊戌亦流火"，《六十自叙诗册》曰平生，曰所历，曰声张，诗内颇有遗恨，亦有自妄；尤"丁巳元日赋此得二百三十五韵，沈培老布政言古人最长诗只一百五十韵。吾遇既奇，援笔叙之，不觉冗繁，非故饰晋郊以示众也"。此册为跌宕行草，平静处不闲荡、激切处不潦草，可知南海此时岁已周甲，功夫依然了得。南海书以《石门铭》《经石峪》《六十人造像》《云峰石刻》用功最勤，有"古今之中，唯南碑与魏为可宗"之说，且列十论：一曰魄力雄强，二曰气象浑穆，三曰笔法跳跃，四曰点画峻厚，五曰意态奇逸，六曰精神飞动，七曰兴趣酣足，八曰骨法

洞达，九曰结构天成，十曰血肉丰美。与其言南海行草师法苏、米，毋如说气息均自南北朝碑版出，苏、米嗣音甚微。即便《广艺舟双楫》论及行草："吾谓行草之美，亦在'杀字甚安''笔力惊绝'二语耳。"与苏、米二家相较，亦别在绵厚。

　　《行书六十自叙诗册》为南海平生政治主张及政治生涯之总结，与其所刊"维新百日，出亡十六年，三周大地，游遍四洲，经三十一国，行六十万里"印互为注脚。

<div align="right">2013 年 2 月</div>

法之书

予自小承父亲管教，得于案前临习《史晨》与苏轼信札，唐人或晋人法帖系稍晚才见，故识"书"与"法"也。得自稍长。倘若以钟元常入抱犊山三年学书，永禅师学书四十年不下楼为例，予所用功尚未入门径，而习画后又懈怠于书，其间书中少题跋，非不愿，实不敢也。稍求元明之旧拓，尝试入手，未敢梦作书家，只求题跋不至于悬于壁而不敢止前，后得诸名家佳本，而杂求散杂，本末倒置又反复重来，时至今日，仍然卑下不轻易示人。

虽书不得法，然于书学之旁，颇多择求，自晋魏至隋，或按《金石索》《金石聚》《金石萃编》《金石补编》检阅，得之谓碑学：道、咸、同、光，新碑日出。碑之繁多，搜之而无尽也。予视六朝碑之杂沓繁冗者，莫如造像记之清晰可辨。造像记中多佳者，予辈未能一一临之，姑俟碑铭略择其一二分读，谙熟其面貌，与同道师友闲时分辨，表达自己之好恶。

南海谑："专学一碑数十字，如是一年数月，临写千数百过，然后易一碑，又一年数月，临写千数百过，然后易碑亦如是。此说似矣，亦缪说也。"吾之临习尚不能千数百过，未能窥其精奇，故即便熟读仍未转换为法书之终极作品，惟吾意之所欲，以意临之，遍临百家，不期其然而求别裁也。

即便东晋下溯至宋齐，爰及李唐至本朝，要言个中得魏晋风气者，亦鲜有人焉。若所见广博，所临习多，一一打通，熟古今之体变，通源流之分合，皆得于目视，盖存于心底，尽应于手腕者宛然大家。酝酿久之，变化纵横，自有成效，断非枯守一二佳本《兰亭》《醴泉》所能知也。独好一家者，不能与其论鉴。当然，独临一帖，泥古不化，庸常并遭人唾之，偏离书法要旨，人谓之"书奴"。不临帖（或少临帖）即创作，任笔为体，无法度之书，脱离本体，亦难以成书，谓之"野狐禅"。

右军也曾自言，见李斯、曹喜、梁鹄、蔡邕《石经》、张昶《华岳碑》，遍习之。是其取法众人，师资甚博，岂止师一卫夫人？抑或法一《宣示表》，遂能范围千古哉！

予等心高，欲求得于后者。故以前者为鉴。

2016 年 7 月

水萬壑李助所都和親汚陣煙幾
陵郎意其的盞年住極兒良任運時
荘和郎四廢國

崇楚雲
牛亥根生狼横
孔何陽防糖麃
琅圃

我所知者

这些年来，其他不敢说，糟蹋过的笔可以说是不计其数，从（老）周虎臣的笔到（老）邵紫岩笔，还有各种样式的湖州笔。

随着经验的增长，对笔的要求慢慢越来越挑剔。

环顾案头四周，早年收藏的"草帽崔"现在依然在用，前几年莱州刘广生兄给我做的笔经过"无情"折腾也仍然在案头占据重要地位，经历刚柔并济的反复提按还有如此的坚挺，说明其"德"性很好。近年与淳安堂李小平兄彼此来往频密，我也常请他制笔助我腕底生如意，施案头之恩，我当然受益良多，此外小平兄的谦逊温和让我觉得一个制笔人除了做笔，其实还得有为人的真诚，这比做笔更重要。

除了上面提到的几位，还有我必须说到的羲之笔坊的

王迅辉，他是属于默默做笔、偶尔露面的勤勤恳恳的制笔人，动口不行，最后靠毛笔去说明一切。

记得他第一次来我画室，是随别人过来，我们聊天，他在一旁不停接听来电，而且一口临沂话，后来挂掉电话，出人意料地告诉我他是江西进贤文港人，媳妇是临沂人，从这点看临沂媳妇是何等厉害，把人才撬过去不说，还把他的基础语言都给改了。

尽管迅辉看起来像个粗人，但一搭话，他的优势就出来了，随身带的笔，当着大家的面展开，从风格健劲的，到姿媚丰腴的，再到刚柔难分的，一五一十，叙述时临沂话加普通话偶尔还有进贤话里往上挑的音，也表述清楚，尤其对笔的"脱毛"与"散败"说得很到位。

后来他每次来京都会带些笔过来，制式多是前人面目，如果说他自己风格，大都也是朴朴素素，他精选材料用山羊毛、野兔毛和黄鼠狼尾毛，经过自己的浸漂、挑拨、合配，择去不甚直而顺者，胶梳后，插上笔管，其实也都是一些古法，但过程微妙，过人处也是他每一个环节的精心打磨，且常倾听画家给予的使用意见。

今人多喜欢所谓的创新，笔杆花哨，但一上手发现大都是一些礼品笔，便送到终身不动毛笔的人手里，一直到虫蛀都没打开过。

从笔的本质来说，羲之笔坊的笔朴实得像一个乡下姑娘，没有华丽的着装，亲近后发现她有一个美好的心灵，还有一个当下难得的没有被粉饰的天然丽质，这点比起那些浮华的外表来说，显然最让人惊喜。

自古用笔，各个不同，笔与书画笔法当然也不分，赵孟頫的"用笔千古不易"其实更是对他自己而言，当然初唐时的褚遂良和薛稷也是有不一样的体会，至于中唐的颜真卿多用二分笔，晚唐的柳公权自是另当别论，宋徽宗的"瘦金体"和苏东坡显然有不同的执笔，到近代，黄宾虹的笔似乎既劲健又能蓄墨，而齐白石的长锋与傅抱石的破锋都是个人对笔的选择，也就决定了作品的走向。

那年去访台湾的摩耶精舍，发现张大千先生好用竹笔，尽管敲打得笔锋细碎，但这种质地的选择，可能就有他特殊的表现。

所以一支看似简单的笔，却有各种版本的故事。

2020 年 10 月 26 日沪返京途中

远闻之不胜欣

1. 问：我原来在艺术报社当记者，采访过形形色色的艺术家，当然也有戏剧界的表演艺术家，文人相轻之故，相互很少有赞誉的词，或不屑，或不语。而在采访中与许多画家提到您，凡认识您的，都是比较尊重的语气，哪怕他是功成名就的老人；我最奇怪的是某所谓"江湖大佬"画家提起您也是极其正面的，要知道在他们眼里那些"名门正派"大都是矫情的黛玉，根本就不去正面评价。

答：是吗？我不知道我在别人眼里是个什么人，也从来没有去想过这个问题。如果我身上还有什么值得去议论或评判，那我还是喜悦的，说明还有那么点存在感；此外，我没有与任何人存在名誉、地位上的竞争，旁人也不视我为威胁，我想这种可能性大。再说许多地方我又是比较保守消极的。许多身边好友总劝我要"如何如何，便可以怎样怎样"，我想"子非鱼，安知鱼之乐？"外边熙熙攘攘的

外部世界，我更喜欢那种"尘烟起，云不起，到了饭茶时候，也是一样温馨"。我也是人，我也有各种欲望。原来在我画室案头总有14个字，自励至今："莫笑山翁见机晚，也胜朝市一生忙。"这是陆游的诗句，我非常喜欢。

2. 我看您的微信，里头从不评论当下时事，也不对什么书法家协会或美术家协会发表意见，您知道，在微信圈里，这是最"刷存在感"的，一次去采访一个书法家，从我们进去，他就开骂，骂了半小时才换话题，最后我提议说把前面的内容删了，这位老师说，前面的删了，后面的就没有意义了。可见有的老师心中块垒积压时间长了。但我剪完再捋一遍时觉得这个老师不是骂街，而是一种忧虑，您心里没有这种需要一吐为快的东西？

答：我一直觉得画画、写字是个人的事，与别人没有太大关系，我这一辈子的简历永远是籍贯、出生日期、职业，一句话二十字左右，其他多余的东西放在上面想标榜什么呢？你说的这两个协会其实也会经常有善意的邀请，只是我没有去参与，里头也有不少是我的好朋友，在画画这个事上各走各道，私底下是好友，你说去骂这个那个，有什么意义？本来就够乱，还要去伤口撒把盐，这有什么必要？出了许多问题，还是一个名与利的事。时事本是老百姓身边的事，我也经常表达个人见解，但上升到国家或层级较高的一些评论，我是没有资格表态的，我也不懂政治话语，这些国家大事留给那些有政治智慧的人去处理好了。

3.这两年艺术品市场像多米诺骨牌，乱象背后原形毕露，一切暗箱操作最后都成了臭鱼烂虾，有的从十万十几万跌回到一两万，两个主要协会的主要领导的作品在礼品市场轰然坍塌，也让地方画廊业陷入凋敝，您好像也游离于外，并未就此发表过您的看法，今天我想请您说几句。

答：我是一个喜欢绘画的人，这也是我的职业，你刚才说的这些，有的我知道，有的我没听过，对我个人而言，我其实不想知道太多，我也不想让这些干扰到我自己的创作与生活。以上的这些让人担心乱得没有底线。其实也有人说过，经济学有两个基本的出发点：人是理性的动物，而自私是理性的选择；另外则是优胜劣汰。我这个事看得很明白，我相信历史是最好的尺度。

4.上次约您，您说在做一个书院的规划方案，这是一个什么样的计划？您想通过书院来表达什么？依您现在的状态，应该是人生当中最黄金的时段，您为什么还要花时间去做那些耗时耗精力也可能是公益的事情？在来您这之前，我上午与另一个画家提起您说的书院，他说您是一个有着理想甚至梦想的人，您是否认为这是一个理想？或者只是去做，而不想其他？

答：这是我的一个梦想。十几年前我向一位学术界的前辈请教什么是"道统"，他说：道统就是道的统绪。而

什么叫作道？像释家也是用语言来教导徒众，释家有释家的道，但是一般人并不是说他们在"讲学"，而是说在"传法"或"开示"，韩愈曾说：师者，所以传道授业解惑也。自古以来的教学，有传道和授业两部分，但以授业为多，传道为少。我自己在成长过程中遇到问题时常常陷入困顿，但没有人能帮我，我需要通过搜索和阅读有关的书籍来解决内心的缺失，但我的知识结构又是混乱的。有时候没有头绪，在画画过程中也会遇到各种疑惑，所以也要立本，立学问之本。古人"志于道""游于艺"，其实里面有许多细节。几年前我发愿要建一所书院，邀请最好的学术界贤士来开讲，我自己去听，也让更多缺失的朋友去听。还要有大量藏书，备晚年之需、解惑时之用。

5. 有人说这是一个展览空前泛滥的时代，据说在艺术市场低潮期的 2007 年，国内的展览数量仍然达到 1269 场之多。而在非低潮期的近几年，单是北京一年的大小展览数量便超过了 2000 场次，平均每天有近 6 场展览举办。

答：这些年来，大量私人美术馆的出现，使得展览铺天盖地，感觉每天都有展，其实真正有价值的展览不多。

这也造成许多资源浪费，其中还是虚名和逐利的东西多，某些画家需要名，而商家需要利。需求越频繁，类似这样的活动就越多，传达的是负面的信息，所以会让我们想起"暴殄天物"这个词。

6. 在以商业和资本为核心的艺术市场体系中，当前的展览机制仍面临着诸多问题，而且这些问题在目前也无法杜绝，只能依靠艺术展览机构、策展人、艺术家的自律以及社会机制的淘汰来实现。中国需要尽快建立自己在展览机制方面的游戏规则，以促进展览的规范化和专业化。

答：你这个问题应该让官方来回答。我们现在对"策展"一词的内涵存有分歧与争议，尽管策展人很多，但就其本质意义而言，"策展"应该是一个国际化、专业化和规范化程度很高的词。如果策展人希望得到艺术家、观展者的理解和认同，那么，展览主题的确立、展品类型的选择和展示形式等等，再加上观展者的理解和认同构成某种程度的限定，所以对策展的人应该有一定的要求。没有要求，展览铺天盖地，人人都成策展人，便是我们常见的恶性循环。

7. 我昨天看到一篇文章，说文化最根本的目的是生命幸福，首要以社会发展与平衡需要而对自然人性进行规范。儒释道，说到最终都是讲人性品格和社会风范的，如果人性品格出了问题，一切都是问题。作为知识分子也好，艺术家也罢，我们是否应该静下来想想，我们是否短视？是否急功近利？是否自私偏执？这些文化现象您怎么看？

答：大家特别喜好给某些事物或某些名词冠以"文

化"之名？好像唯有如此才凸显自己之渊博、深奥，究其原因，这是"聋子"思维。

《易经》上说道："文明以止，人文也；观乎天文，以察时变；观乎人文，以化成天下。"这些都是站在人性化、社会化角度对文化的正确理解。然而社会发展到今天，"文化"一词已被滥用、泛用，现在夹生泛滥的职业人、管理者言必谈文化，时下这种不正常的"泛文化"现象实在令人生厌。昨天我与爱人在外，中午去一家"天天水饺"吃饭，旁边有一家"某某文化公司"，以为是做广告的公司，走近一看连广告公司都不是，而是一家棋牌室，一群人在里面打麻将。泛文化现象，泛到媒介上，能不出现媚俗？泛到作品中，能不出现鄙俗？

8. 鲁迅先生也曾感叹过："我常想在纷扰中寻出一点闲静来，然而委实不容易。"当然这不要求这个时代的艺术家都要做到，真正能沉心静气的文人艺术家太少了。

答：如今的艺术就是包罗万象的，甚至有的是涉及艺术之外的。在现代社会，人类的物质生活在不断地提高，但是精神方面的东西在走下坡路。一部分当代艺术家，拒绝低质量的谈话，拒绝无意义的社交，拒绝一切干扰自己艺术创作、干扰内心的应酬，真正做到艺术独立、艺术自由，最后让作品说话，而不是靠头衔、官位、人脉关系说话。

复手少豗厨

和便不念

粒起已膚甚

慑得二金

足西器

重迟

家至清

少变喘足

垂去至叟

然陟

而经

祖也

贺叔故

宫为望四

月首淫

9."币厚言甘,人之所畏也。"这是《资治通鉴·晋纪》里的一句话,后来弘一法师说"贪欲之人,无有厌足",您怎么看待这种存在?

答:欲望于人性而言是正常的,连饱读诗书的文人都会深感越读越无奈,有的蠢蠢欲动,一跳出,像一个小丑。但现实社会,你不能选择逃避,"除了吃喝拉撒,没有什么是必需",我听过,但还没见过这样一个活人。说苏格拉底在集市上开怀大笑:"看呐,天底下有这么多我不需要的东西,我真兴奋啊!"在当今,这是理想,是幻想,与世俗一膜之隔却如天涯之隔。

10.看得出您有时犀利,您有时也在故意回避,是觉得没有必要,还是规避一些烦恼?有时候有一点隐逸,儒家的隐逸,基于的是正义原则,道家的隐逸,更多的是基于自由原则,而您有时候也有点"刻薄",依您的学养,您完全可以获得更多的关注,或者叫世俗上的成功,但您好像并不在乎这些。

答:我不敢!隐逸对于古代乱世的文人来说,大多是"道"不得已而为之的选择。儒家是讲求入世有为,我也自认为"道不行,则乘桴浮于海"的低头并非出于本心,有时也出于无奈。选择退避,因为我知道自己那么点力量,是绝对做不到隐逸的。

11.请聊聊您最近的安排,以及近几年有可能完成的

一些工作计划。

答：把今年该完成的作品做完，我其实没有作品的压力，如果说有，也是我作为一个职业画家必须做到悠闲还须充实，时间没有理由去大把地浪费，否则活得极其无聊。近几年我有一些不太成熟的想法，其实就想把自己的后半辈子打理得有点趣味，这点趣味需要做一些两难的抉择，一旦迈出这一步，我的个人世界将变得丰满，而且在精神世界绝对富有。笔人除了做笔，其实还有为人的真诚，这比做笔更重要。

2017 年 7 月

读书之暇

古人劝人读书的文章、典籍很多，如《四时读书乐》就说读书乐乐陶陶，梁任公的《要籍解题及其读法》一书大旨也是关乎经书与子书的阅读方式，其实阅读的方法因人而异。

我今天是生活在文化"浊世"的人，所谓浊世，与混世是姊妹。就像在淤泥里待的时间长了需要呼吸，我也需要必要的宣泄，所以有时难免骂人，但看古人圣贤的书后很替他们的寂寞惋惜，他们如流星在天空划过，在今世是明珠暗投，阅读过程中内心难免有种痛，因此偶尔旁读鲁迅，甚而写写内心的牢骚，非驴非马的琐语里夹杂不文之文，所谓"替古人担忧"，或许，我真是属于"搞不清状况"的那种人。

还有一班庸奴弄了很大的藏书楼，好不好？当然好，可以给那些假装兀傲的"文士"充实一下"雅好"，有什么不好？还有像《明斋小识》所说的汪凝载，十三经、《汉书》背得熟练，执笔作文，两三时辰仅仅写得"然而"二字，让人叹息。

古人矜博，说什么"于学无所不窥"，什么"宁存书种，毋苟富贵"，到今日，大家不足道，将来挨饿的也不定是谁，所以说囤金银不如好好教后代。

更有悖论，《南史》里提到齐武帝萧道成信任刘系宗，说："学士辈不堪经国，唯大大读书耳。经国，一刘系宗足矣，沈约、王融辈数百人，于事何用？"在他眼里文人学士一文不值，其实沈王二君不只会读书，也通经史，在那时于世无补，别人眼里是书呆子一个，故遭遭。

我自小画画写字，少读书，稍长，与"学士"一起，人家在旁边肆无忌惮地谈论天上地下，我似曾相识又不知从何谈起，人家举一书目，只好害羞地说书有了只是没读，其实一点谱都没有；到今日我也常常给别人开书目，私下常偷着乐，心想媳妇熬成婆。想起原先的尴尬，总觉得须谨慎，怕人家受了委屈。

之所以提笔写文字，也是促使自己读书，脑子里空了，再读，知识方面的许多盲点虽然说不清道不明，但

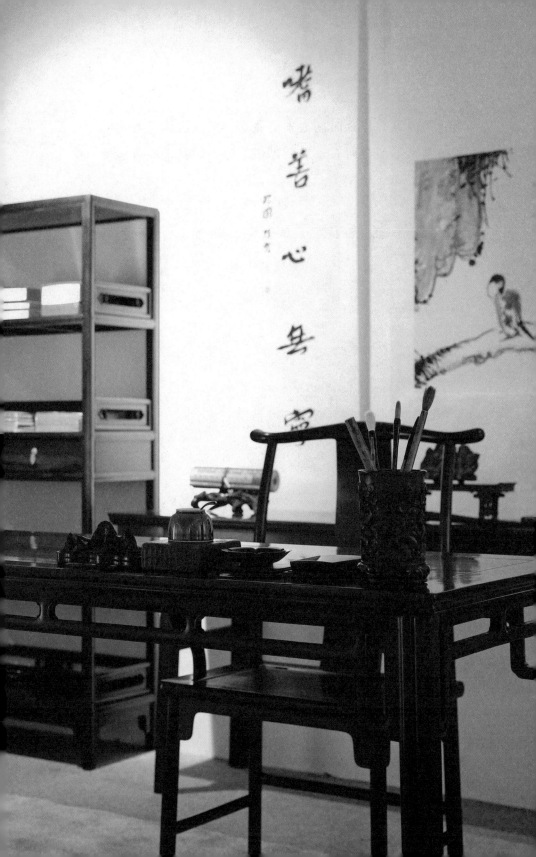

对我来说没有什么时间成本的概念，所以滥读，有时心和身常常不能合时宜，需要襟怀豁达，对我来说可能更需要宽容。

　　无论怎样，我内心的历练无不来自阅读，故感恩之。

<div align="right">2016 年 8 月</div>

拇指边

中国向来只说仓颉造文字，然后书契易结绳而治，所以文字的根本意义，还在记事，在我们心底，手握书本，阅读记录：曰论辨，曰序跋，曰奏议……一直到辞赋哀祭之类，书中获取，此谓之读书。

然宇宙间森罗万象，幽玄神妙，而今常人耳目能及的不能及的皆可知晓：天灾人祸，愁云惨雾，苦中作乐等等皆可从手机获取。天堂地狱间，遥远又临近——天天有政客的劳怨，商人的辛苦，中华民族要在苦中作一点乐，原先有吃鸦片、打牌，或蓄妾，足迹不出户牖，享乐只在四壁之内举行，而今足不出户，床头加枕头即可。

终于读书者寡了，终于手机取代了书本，终于快餐文化来临：虚假的信息、无聊的段子，整天如痴如醉，甄别、提纯地过每一天，无目的地点阅，无止境地刷屏，以前说微

博是掐架点蜡烛求祈祷，而今微信已是花花世界。

从前的人，是为君而存在，为道而存在，为父母而存在，现在的人才晓得为自我而存在了。

记得梁实秋先生曾在《新月》上发表过一篇论散文的文章，在末了的一段里，他说："近来写散文的人，不知是过分的要求自然，抑过分的忽略艺术，常常的沦于粗陋之一途。无论写的是什么样的题目，类皆出之以嬉笑怒骂；引车卖浆之流的语气，和村妇骂街的口吻，都成为散文的正则。像这样恣肆的文字，里面有的是感情，但是文调，没有！"其实民国的散文怎么会到村妇骂街的地步？至少我还未见，但今日微信上的粗陋一面是日日见月月见，或指桑骂槐，或直呼其名，或隐晦自诩，或明码标价，苍蝇蚊子也好，绅士学者也罢；微信里常见，便走得近，看得清，至于原先的一点点美好印象，在微信里慢慢褪色，古人说："文以载道"，原是不错，但"盍各言尔志"的志或"诗言志"的志，又何尝是不一样的"道"？"道其道，非吾之所谓道"，那微信里说的话，究竟是当它作"志"还是作"道"呢？

在今日中国里，加上一点调侃的味道，世界可以免去板滞的毛病，使大家可以得一个发泄的机会，原是很可欣喜的事情，不过这种轻松与幽默要使它同时含有破坏而兼建设的意味，才有将来的希望；否则空空洞洞，毫无目的，如同小丑的登台，结果使观众于一笑之后，难免却感到一种

难以叙说的百无聊赖。

微信里画家朋友当然是最活跃的一群，其中奢华细节、离奇情节，甚有些书画文辞雕琢阿谀，词多而意寡，充斥着怪异新闻、花边新闻，事无巨细地报、浓墨重彩地写，不外乎那些鸡零狗碎、风花雪月的事。

不过从微信语言能看到身边人的淡泊与闲愁，也可读到身边人的冷峭与热烈。也有马上求得现世现报的急切功利者——当然不乏小人。

有时看到那些捯饬出来的非真实无意义的东西让大家获得短暂快乐，偶尔也有奖赏，更有想象力的是点击"老虎机"，赢取什么悦诗风吟 innisfree、蕾舒翠、台北纯 k、美悦荟、小滨楼、宋记香辣蟹、锅事汇麻辣香锅、萨瓦蒂卡、塔哈尔新疆餐厅、33 天土司、苏浙小品等商家时尚礼物，一个键，让大拇指给按坏了，大拇指常按，迟早医生登门。

宇宙万有，无一不可以取来作题材，可以幽默，可以感伤，也可以辛辣，可以柔和，但偏偏手机微信里说一小女孩用避孕套做手机挂件，让人看了真是浮想联翩，什么都可以，为什么是避孕套？我们每个人终将为人父母，实在不敢想象，有朝一日，自己的孩子手机上挂一个避孕套挂件在家里晃悠，我们父母对此会是怎样的反观？学校面对拥有花花绿绿的避孕套挂件手机的学生，传道授业解

惑将走向哪里？我们可怜的孩子，他们的生活的没有规则且没教养，这是谁之过？社会的？父母？还是学校？让我想起学校的无奈，比起都市的底层劳动者，自然是空闲得多；那里因为没有一个轻便的发泄之处？所以在关于手机的牵带无聊中来一点幽默的加味，当然这种诙谐是我们最不愿看到的。

　　道术里的"测局"——主要著作以《太乙神数》为代表，通过十二运卦象之术，据说是推算命运、气数、历史变化规律的术数学，若有能人，推算一下手机的气数，说句发自肺腑的话，我希望明天就是个劫数。

<div style="text-align:right">2017 年 7 月</div>

关于书法之琅园问答

问：静谦堂

答：汪为新

地点：汪为新画室

时间：2016 年 10 月 12 日下午

问：都知道您在绘画外一直强调书法的重要，在今天我知道很多画家并不是这样思考问题的。

答：首先，我没有把中国绘画与书法分开，它是一个整体，我个人觉得当代绘画之所以文心丧失是因为大家对书法识见的浅陋。我们知道书画到了一定境界认识是高度一致的，甚至为人的方式也会随这些而变化，南朝钟嵘在《诗品》中说："夫四言，文约意广，取效《风》《骚》，便可多得。每苦文繁而意少，故世罕习焉。"谈的是诗，实际上适用于许多领域。

问：您怎么看待我们今天的整体书法，是一种什么样的时代特征？

答：董其昌在他的《画禅室随笔》中谈到书法的时代特征时说："晋人书取韵，唐人书取法，宋人书取意。"当下许多人聪明，学什么东西，捕捉很快，但内在的或深层的东西够不着，所以，总感觉在表面停留。

尤其书法以商业为追寻目标，以展览机制为中心，从而导致形式至上的创作倾向。这种非文人化，以展览为中心机制的创作模式，导致当代大众化书法泛滥与个性化风格的弱化与消失，尤其是现在为这个那个全国展，集中训练，千人一面，等于葬了书法。尤其现在打着全国书协或地方书协的名义搞的速成班、展览提高和快速成长班，都在为书法或艺术掘坟墓。

问：看您最近一直在写大作品，大都是八尺长条的，而观您最近的绘画作品却都是小作品，甚至数寸见方的微小作品。

答：是的，我是在体验尺寸的大小对自己的情绪或状态调整，小的作品可以让自己安静下来，在几年前的个人展上我曾经展示过几张丈二匹同时在一面墙上，我感觉是一种好的尝试，可惜内在的力量未必强大。最近的心态有些调整：偌大的画室，哪怕是白天，在聚光灯下，调动

你身上所有的神经在一个小纸片上，你脑子里的储存已经不起作用了，以前消化过的东西，你对视觉的认识，你对绘画背后的那些思考，统统搁置里头，尽管小，但自己觉得它不小，只是恨自己的努力还不能在这数寸之间表达清晰。而最近书法创作从案上移到地面，站在地上，环顾四周时，就是想放纵一下情绪，把原先在案上未完成的一些想法作一些补充，其实我有时也喜欢有一些张力的作品，但绝不是浮声躁气。

问：东坡居士在论书诗《石苍舒醉墨堂》中所指出的："我书意造本无法，点画信手烦推求。"请问您理解的"意"是什么？苏轼所说之"意"，是否宋人和后人所认为的意？

答：许慎在《说文解字》中说："意，志也，从心，察言而知意也。"可见意最初为人之心志。右军曾云："须得书意，转深点画之间皆有意，自有言所不尽。得其妙者，事事皆然。"萧衍在《梁武帝评书》中评价钟繇说："钟司徒书字有十二种，意外巧妙，绝伦多奇。"我觉得心志心意之外还包含了一些审美的内质在里面。记得祝允明有关艺术之"意"的一段妙论：绘事不难于写形而难于得意……中国写意绘画也是尚意的，就是指意向和情趣。

问：刚才谈到最近写大作品时，您也讲到放纵性情，蔡邕在《笔论》中提出"先散怀抱，任情恣性，然后书之"的

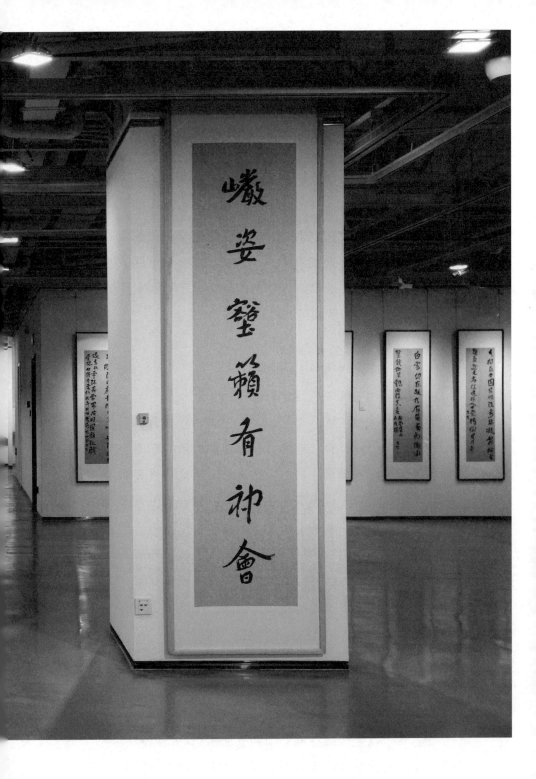

主张就充分说明性情在书法艺术中的重要性。

答：是的。人是大自然的一分子，是大自然有机体之一。而人的感情、气质、性格是大自然中最具灵性的。性情是与人的精神相通的，人的性情直接影响着书法艺术的风格。不同的性情，规定着字的不同状态。书法家性情的变化，推动着字体的流动，字体的流动又显示书法家性情的变化，这种是人与字的相互辉映、相互补充。

问：您好像更强调书法创作的个人化？或者人格化？

答：从书法家个人人格来说，每个人所处的背景与自我打造的终极趋向没有一样的，所以作品的最终走向绝对不同。如北宋尚意思潮中的苏、黄、米、蔡；明代表现主义思潮中的黄道周、倪元璐、张瑞图、王铎、傅山；清人何绍基、赵之谦、沈曾植、康有为、蒲华、吴昌硕，到近现代的黄宾虹、齐白石、马一浮、谢无量等等，无不风华毕呈，彪炳千秋。他们并没有因处于一个时代，有着完全一致的艺术主张或审美趣味而表里因袭，相互模仿。恰恰他们以此为耻辱！这也是自我人格的一种张扬。

问：您怎么看当代书法批评？

答：我一直强调批评家必须独立读懂作品，拥有面对任何形式作品的个人阅读能力，否则如瞎子摸象，写出来

的东西不是误导便是欺世。理论是对创作的总结，也是对创作的指导，批评家不负责任的语言不仅使书家本人受到伤害，也使书法批评界陷入了一个误区。尤其现在，一个批评家如果不能面对作品表明自己立场，表达自我观点，明确自己的文化立场，就不如改行去做点别的。

拂研

文房之中砚为其首。

而我于砚之识，从莫名其妙"附雅"，到装模作样的"醺醺焉"，到老时癫一般，自己仍是外行人：一不能识，二不能断，三不能鉴。

品藏宋砚是对玩家品级之界定，且"心悟非心"，凡合乎个人者必有深趣。古砚作为案头必备，出落成"器"，则器宇定然不凡。

某遇名家儒者，因心感物者往往语出惊人，触之且毫厘是察：良缘易合，知己难投。君曰搔头，我曰粉絮，如何谈？

故曰：雅俗之间，时处其中，有时快心，有时亦苦境，言浅而理深。

今有海宁朱曙光先生集宋砚五十余方，意欲付梓分享，委托止观书局嘱我为文，而我耳入口出，所知者愧于屋漏，难免有粗略错谬、隔靴搔痒之嫌。

唯赏朱曙光先生之砚藏，素肃、内敛、谨严之造，方知有"抱眠三日"之说。此适其心，若富者之能致物，曙光先生或娱意于朴质。

本书凡五十余砚例，或以材质分端歙；或以形制分蟾蜍、梅花、斗样、淌池、断琴、马蹄、圆月、门字、月样枣心、箕形、风字、只履、太史、抄手等等；或曰分期，宋砚之长技：一是宋砚有方形，且一再突出方样；二同为宋砚造制，高下易判；三乃宋之砚，砚池砚堂有自有分列，池堂各事其职；如此叙述，犹若征知，缘耳而知声可也。

古谓色不及佣可以养目，粗紃之履可以养体，人好万殊，君谈节义，我做文章。制砚、用砚、咏砚，足现古人感悟、终极理想及时代追求。文藻缘饰，即便天然，难免失砚之用。

宋人制砚，不似唐砚那般，踟蹰于厚薄高低，知砚并非止于三足砚有方正式、椭圆样。此间长、宽、厚之式样，稍有规范。宋砚之池、堂、边，有宋砚形相。

宋砚乃石质砚之天下，难崭而易研，尽管石质入砚，以石为砚影响深远，上达帝王公卿，下逮庶民学子，广而求

之。而宋人于砚，世之笃论，诗文尤多，如李纲《端石砚》诗中有："端溪出砚材，最贵下岩石……得此余可忘，一生能几屐"，苏东坡《孔毅夫龙尾砚铭》中盛赞歙砚道："涩不留笔，滑不拒墨。瓜肤而縠理，金声而玉德"，在端歙砚之间，又有"端石如风流学士，竞体润朗；歙石如寒山道士，聪俊清癯"之说。可谓环肥燕瘦，因个人所好而各呈其美。

此所言者简，唯所感者深。

陈寅恪先生言："华夏民族之文化，历数千载之演进，造极于赵宋之世。"所谓器以用为功，宋时文书数量大增，文风健朗，且宋时毋论平民、官吏，毋论朝野，皆言事论政，议论之风极盛，涉诗歌、散文、辞赋等。佳人飞去，而骚客狂至，无不议论。且涉及内容之广，谈政、讲学、鸣道，明月花间、松下煮酒，形文章盛世。书写之余，鉴赏和收藏名砚，成为士人一大乐事，苏轼、米芾、黄庭坚等文人高致，是以各自论砚，见著因微。同时咏砚、赞砚、铭砚之诗文毕现，且有《砚史》《砚谱》《砚笺》功显至今。

如以当今收藏论，眼力参差，嗜好各异。冷暖自知，咸酸各辨，而以旁观留有文字者，有袭旧处，亦有独到之见，拘文牵义的乱评、瞎子摸象之观察，是本文之主要特征。

庚子年槐月于置起楼

今生读过的和想读的

　　我经常倚靠在我的书房里的四角椅上，到时，太阳可以斜斜地笼罩半个书房；因为我居五楼，楼下面的一切是能闻而不能视，能见的大约只有南窗桌前这缕到晌午得见的可以注射到我体中的阳光，也成了我阅读之所求和所弃、快适与弗悦的见证了，随同妻到时在里屋轻唤我的声响，如同我每天的起居节奏，日复一日。

　　阅读是取长补短的有效之途，可以随着我的年龄增长而不断取舍，清晰的越来越清晰，混沌的越来越混沌，一知半解的永远一知半解；这使我怀疑台静农，他十二三岁时读李白《春夜宴从弟桃花园序》肯定也是囫囵吞枣的，至于最末的那句"如诗不成，罚依金谷酒数"，我更是到很晚才知道"金谷"是晋朝石崇的园子，而石崇是一个好斗富的卑劣贵族。

在我少时，父亲常教导我要"闻鸡起舞"，父亲是一个严肃且古板的人，话语既多却不冗赘，因为家就在学校，学校离乡村很近，鸡犬之声相闻，对"闻鸡起舞"或"鸡鸣桑树颠"都有独特的理解，后翻阅《晋书》见其中对祖逖有"轻财好侠，慷慨有节尚，每至田舍，辄称兄意，散谷帛以赒贫乏"的记载，才知道祖逖这个毛头小伙竟然有孟子所说的己饥己溺的襟怀，也明白大家对"闻鸡起舞"所偏爱的另一层意义。

与书画结缘至今，阅读陪伴我在自娱自乐中消磨诸多时光，书画如今是我的职业，每有润笔，喜笑颜开之余倒觉得阅读其实是最不世俗的，它可以冷眼旁观这一切事态。尽管书画上常有放翁那种"老子尚堪绝大漠"的理想，而在阅读古人时，那份豪气在宁静中慢慢消磨。有时又心想那种天天云游的古人吃喝什么。左传成公二年中不也有句话"人生实难"，甚至陶渊明临命前的自祭文也拿来当自己的话，人这一辈子里面着实弄不清楚：自生到这个世上到底是你役使了世界还是被世界役使？

我还见过一位老先生书评里载过《银论》（或叫《新增银论》），我查了一下，这应该是光绪九年前的书，有意思的是谈到外币的说明，如西班牙币标记图案，有这么一段话："其左边烛台腰下处，必要有此鬼字。"原文更有意思：

各般银样要留神，着意推求假与真；莫道识银夸口

角，天师犹恐遇邪神。边栏第一须明辨，花草原同鬼字分；问君鬼字与花草，纯熟阴阳贵认真；尖细更兼粗与大，这中诈伪要留心。须知色水人难辨，润泽鲜莹眼界分；淤暗浮光皆伪造，时时记念不离心。

我只以为当今世界有假币，因为时空在科技面前显得狭小而短促，其实在利益面前，古今中外，概莫能外。此外，我也为今日那些造古书画、古董者"鸣冤"："你看他们哪有这本事，这是古人造的假。"

《银论》是本不入流的书，但是其中一些辨别的经验，也通用于其他领域。

南方有一座古刹，本是马祖道场，洪州禅发祥地，因为方丈是我的好友，他把我一人安排在藏经楼毗邻的小屋住下，任我翻检书橱，我抄录了《元史·卜鲁罕皇后传》里面一段记载："京师创建万宁寺，中塑秘密佛像，其形丑怪，后以手帕蒙覆其脸，寻传旨毁之。"这指的是欢喜佛，所谓"多人与兽合""人兽交媾"到中国庙里时竟然是因"淫风大甚"而遭毁，好像显得太愚痴，这么一来，欢喜佛的哲学意义、历史意义及讽世意义荡然无存，留下是对东汉桓帝时期武梁祠石刻伏羲女娲人首蛇身的无限遐思，"天人交感"是艺术与民间文化的一种存在意义，怎能说毁就毁？

在北京，因为前些年搬家太多，很多手抄的读书笔

录不能聚集在一起，就像我现在的思绪散乱，与我回忆的次序颠倒有直接关系；也像我再面对原先住过的和平街北口，或五年前待过的宋庄，物非人非、栖栖遑遑的感觉，楼房已经拆尽，我常常冥想这一切，为什么忽然变了？丰子恺先生说得好："这好比一脚已跨上船而一脚尚在岸上的登舟时光，我们还可以感觉到陆，同时已可以感觉到水。"——这应该是幸福时光，可在今天住在高高的楼房、出门有私家车的人时时留恋起昔日光景，就是因为丢失了的回忆再捡不回来，而且青春也已不再。

那时候手里有一册《浮生六记》，薄薄的书里面还有林语堂的序，主人公"芸"在林语堂看来："我们似乎看见这样贤达的美德特别齐全，一生中不多得。你想谁不愿意和她夫妇，背着翁姑，偷往太湖，看她观玩洋洋万顷的湖水，而叹天地宽，或者同到万年桥去赏月？而且假使她生在英国，谁不愿陪她参观伦敦博物馆，看她狂喜坠泪玩摩中世纪的彩金抄本？"是啊，这种雅人高致的样子哪怕裹了小脚也让我颠倒得不能自休。

然后是知堂谈吃，周作人先生能从故乡的野菜谈到带皮的羊肉，从臭豆腐谈到萨其马，这是一个对绝大多数人来讲都是馋而欲滴的话题，与美味打交道比起与学术论，后者难免玄远，也难免枯燥，况且因为这周氏弟兄，一位长枪短剑，一位和风细雨；受腻了他们文人之间相互褒贬，还不如来点"谈吃"或别的什么，实在要换口味，还

有与他们同时代的满身才气的郁达夫以及忧郁和浪漫无边的诗人们。

常说不朽有三种，居第一位的是立德，有人说读书人的思想离不开儒道释：有的人儒而兼道，或阳儒阴道，有的人儒而兼释，或半儒半释，有的人达则为儒，穷则修道，梁漱溟先生则是我最喜欢的一位儒家，一生坚贞不屈，唾弃阿谀逢迎，而对当下来说这尤其是难得的一种立德。

还有一个怪人是辜鸿铭，我从张中行先生处见到张先生著的《负暄续话》，里面提到他在北大当学生时吴伯箫告诉他的故事，一次，听两人讲演，先是辜鸿铭，用英文讲，然后是顾维钧，上台说："辜老先生讲中国人，用英文，我不讲中国人，用中文。"后来一个叫温源宁的人用英文写了评价辜氏的文章，翻译过来：他脾气拗，以跟别人对立过日子。大家都接受的，他反对。大家都崇拜的，他蔑视。——就是这种自相矛盾，使辜鸿铭成了现代中国最有趣的人物之一。

相对书画来讲，缘于我可能太熟悉之故，也许是职业使然，我更喜欢书画以外的近代人物，在日后漫长的生活中，也许还是我喜欢的这些人和事陪伴我走过日后的路，也许哪天我又有了新的思想，而选择了与绘画毫不相干的思考。因为还有许多未知的阅读，使我至今未能清晰地表达我所能表达的全部，但阅读的确是我在绘画惊

喜之余的意外。也因为有了许多未知的遐想，所以我这两年收罗的西方思想的书籍与阅读思维尚未打开，如《路德维希·费尔巴哈与德国古典哲学的终结》、海德格尔的《诗、言、思》、布克哈特的《君士坦丁大帝时代》等等，对我来讲，空白的区域很多，阅读也是一个不断调整的过程，尤其对我这种仅仅以读书为乐趣的人来说，大部分吃的是奶，而挤出来的是草。

况且我现在书房的窗户已经用窗帘遮住，中间还用白纸间开，因为我的眼睛已经见光即泪，我已将桌子换成了大画案，而平日所有的书籍都移至卧房或别的地方了，等到哪天老了，画笔也拿不动了，再把这些书籍移回来。

2013 年 9 月

我本粗鄙

翻开《红楼梦》，有一段贾雨村和甄士隐品评天下人物的一番妙论异常有趣。大意是说人本源于天地之气，正气所凝则为忠烈，邪气所袭则为奸小。再则世间女子，倘若没有女子的世界，也就没有礼俗、宗教、传统及社会阶级。世上没有天性守礼的男子，也没有天性不守礼的女子。这番调调让我觉得喜悦，窃以为是非愈分明，爱憎也愈热烈。从圣贤一直到骗子、屠夫，从风花雪月到脚底流脓的文人，遇见所是和所爱的，他就拥抱，遇见所非和所憎的，他就反对。

以此我想到绘画，我以为自己的审美情趣、文化修养在经受挑战，我的一切宿命从价值观或者道德方面来说，犹如我崇尚的传统以及我遇到的当代艺术，又譬如说在传统与西方观念交织一起的矛盾之中突然无助，有时凛冽萧瑟，有时候宏毅坚实，古代圣贤的"每日三省吾身"就是

一种每天对自我的反思，我未能在行为举止上时时克制自我，时而癫狂，时而温煦，而且还要面对许多伪道士和假文人的干扰。

一种是最正式的，就是某些体制内的自高，一面把不利于自己的当代与传统绘画，不分青红皂白，统统枪毙，一面又竭力宣扬自己的好处，准备跨过别人；或者邀一些"讲交易"的"教授"来助阵，如企业或请"策展人"之流来抬举，再请一位活名人喝道。

这如同有钱时去赌，无钱时去骗。

还有一种是不明就里的伪传统，肚子里毫无文墨，偏偏又谈文脉，尤其要紧的是给予一个名称，像一般的"诨名"一样的"江湖派"，时不时就露了怯，这边自鸣得意，那边却已经满纸低俗，甚至于满嘴胡说八道；下流的更是猥鄙丑角，莫可以名状。

另有一班洋理论影响下的"泼皮"，那种试图以西方现代思想改变中国文化的理想主义思潮受到普遍怀疑之后，一批声称要革传统命的虚妄者也销声匿迹。但在新一代财富持有者眼里，新见高于旧识。不知没有根基的那种识见能走多远。

在这，我也再次强调我对西方绘画的喜欢——不管是

架上绘画还是观念作品。只是相对来说我喜欢纯粹而不是夹生的作品。

有人说人世间的一切情态和现状,我们要在人的本性里寻找缘由!当整个社会一种由来已久的"人不为己,天诛地灭"的观念,被当作一种美德并且得到极端推崇,在催生的惟求虚伪的观念让规则遭到排斥和嘲笑的背景下,某些人在当下扮演不同的角色,混迹于各个阶层。

不过我在这里,强调画家不应该随和;而且文人也不会随和,会随和的,只有"高高挂起"论调者。但这不随和,却又并非回避,只是"唱着所是,颂着所爱,而不完全不在乎所非和所憎;他得像热烈地主张着所是一样,热烈地攻击着所非,像热烈地拥抱着所爱一样,更热烈地拥抱着所憎"。

记得鲁迅先生有"悖谬"之说,有国时是高人,没国时还不失为逸士。逸士也得有资格,首先即在"超然","士"所以超庸奴,"逸"所以超责任。今天的世界已经天翻地覆,道学先生是躬行"仁恕"的,但遇见不仁不恕的人们,他也就不能仁恕。

或许有人说:我本就粗鄙无廉耻,我不在乎。傲慢的当代人,其实都是一些心底卑劣的家伙。

2017 年 11 月

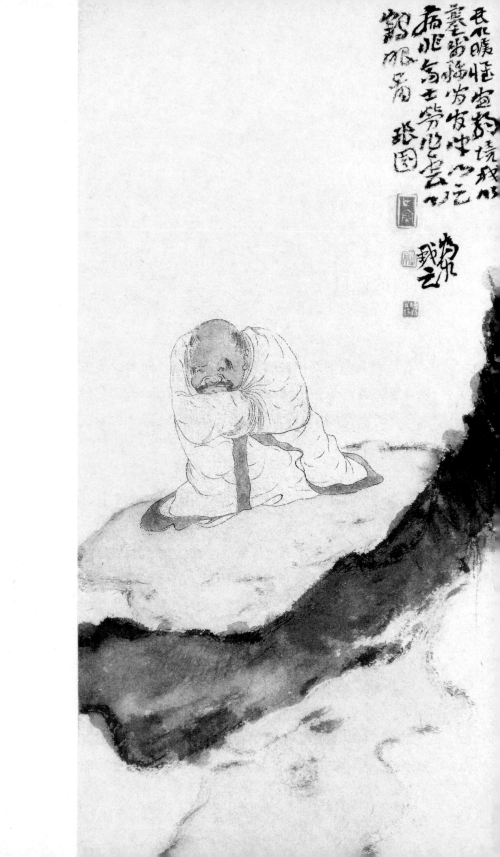

阿谀的妖风

杜甫在漂泊西南时叹老嗟贫，说些"同学少年多不贱，五陵裘马自轻肥"之类的令人长息的话。杜工部何许人也，怎愿"衣敝温袍，与衣狐貉者立"，甚而去看别人的脸色？

我通常在独自一个人的闲静里生出点莫名的纷扰，每当长途奔涉去看一个画展，去参加一次集会，总生出一些莫名的感伤来，心底是万分的芜杂，或许这种"裘马轻肥"与自己内心深处的诉求背道而驰罢了，只到剩下回忆的时候，我越发产生愤怒了，其实场上的"表演"又不是冲我来的，我脸上也未必用表情来回敬某些阿谀和假风雅的名士，我有时尽量保持自己一贯的做派，把一张驴脸收起，万一不谨，甚而得罪了名人或名教授，多出来些许的麻烦。

当下的传媒是很发达的，因此对诸多名人的脸倒是熟悉得很，你知道哪些见了应该绕行，哪些见了如视而不

见，可怕的是在展厅，内中昏黄的感觉，三五一簇，说一些相互奉承却与展览毫不相干的话，真是"跳梁"得很。时至今日，我不再去这种场合找不快，不用装得很"娇气"的样子，一个人安静的时候，发些火花聊以应景。

　　我是南方人，又是南方的保守家制生活以至过活的人，对"高门大族""名门望族"是很在乎他的血统的，但现实的暴发户让我想起《端正好·上高监司》里唱的那个曲子：堪笑这没见识街市匹夫，好打那好顽劣江湖伴侣，旋将表德官名相体呼。声音多斯称，字样不寻俗。听我一个个细数。巢米的唤子良，卖肉的呼仲甫……

<div align="right">2009 年 12 月</div>

一山而兼数十百山之意态

　　知晓徐培基，应先知俞剑华《中国绘画史》和《中国画论类编》，徐培基的先生除俞剑华先生外，尚有诸闻韵、黄宾虹、汪声远、顾坤伯、诸乐三、朱天梵、顾坤伯、潘天寿、陈师曾、张大千等等，整整一部近现代绘画史上大部分巨擘。以此再来梳理徐培基之山水，就更容易理解其师之评"能识其大，又能写其细，一丘一壑无不为山灵传神，用笔用墨又无一背乎古人"。

　　一册《徐培基 30 年代纪游画稿》让我认真拜读了作品的内容和有关文字资料，因为许多作品散佚，我面对的都是徐培基写生得来的册页作品，我大致把徐先生的创作分为几个阶段。

　　一是二十世纪三十年代初的摹古阶段，庄重、严谨、肃穆，先生年方二十岁出头，乃师俞剑华先生称其雁荡山的写生是"锋芒初试"，对面山水，每幅画从头至尾反复画，如临大敌，然后完工，浑厚端庄，气势壮阔，读之有雄奇险峻之感。用笔强健有力，皴多雨点、豆瓣、钉头，山顶好作点苔，缀以树木，自然山水中的川流涧谷、山中楼观用来标示胜地美景，山中林木映现、隐蔽用来区分远近，山中溪流涧谷时断时续用来区分浅显、深邃，水中渡口桥梁用来补足人力能及之事，水中渔舟钓竿用来补充人的意趣，这是古法中的按次序在周围分布山丘、林木与涧壑，这向来被认为是宋人的手笔；而朝向揖让、顶部有遮掩、下部有支撑、前面有凭依、后面有倚靠、俯瞰有若临近观览、远眺游目有若指挥，这也是宋人的造境法门。点景人物却是苦瓜和尚的简练与概括，前面在不显眼处偶尔点缀人物，与后面的景致铺设遥相呼应。而《华山纪游册》则绝似俞剑华先生之坚硬苍古，尤其这时的画面题跋与俞先生酷似。

　　历代画论都认为，山水画家只有涵养扩充、观览淳熟、经历众多、采撷精粹，才能"掇景于烟霞之表，发兴于溪山之巅"。实则是对画家综合素质的具体、高标准要求，不见于此前画论，之后，董其昌所谓"读万卷书，行万里路"盖可溯源至此。徐培基先生此时作品尽管在摹古阶段，但是扎实的用笔、画面的文人气息，是其一生的重要标志。

　　第二个时期是他的《太华终南纪游册》，与之前的坚

硬相比，在"观察古人图象"之外多了些轻柔，更多的是淡墨和细线，在山水勾线上辅以重墨点苔，细节处理借鉴黄宾虹先生，尤其是《浙东纪游册》，山水之法遵循法度，近取诸身，远取诸物，意趣丰裕充实。

我们把画面混乱、不浑然一体的叫作粗疏，粗疏了就会没有自然意趣；墨色不滋润的叫作枯瘦，枯瘦了就会没有生机。古人曰：笔以立其形质，墨以分其阴阳。

《宜兴纪游册》与《诸暨纪游册》是徐培基的一个重要的成熟期，画面清晰疏朗，有大量的复笔，或由左而右，或由上而下，与之前的耸拔、高峻、轩昂开阔、箕踞相比，这套册页尽管有梅清等人的痕迹，但画面上的形态千变万化，表现出深静、柔秀，浅山敷色清明干净而不薄弱，而《仙都纪游册》及《方岩纪游册》和《洞源纪游册》是前面写生的进一步深入，也接近其内心欲表达的。

《江山纪游册》奇特挺拔、神异秀美，不能穷尽它的奥妙，要想画出它的自然、真实神貌，最好的办法莫过于喜好，莫过于精勤，莫过于饱游沃看，自然山水真相清清楚楚地罗列于胸中，眼虽见绢素而忘绢素，手虽执笔墨而忘笔墨，清楚明白，幽暗深远，无非我画。智者乐水，应如王摩诘《辋川图》那样，水中乐趣丰饶富足。仁者、智者所乐，哪里是仅从一个人的某个动作便可见出的呢？什么叫所观览的要醇厚熟练呢？近世画工，画山则峰峦不会

超过三五峰，画水则波浪不会超过三五波，这是不纯熟的弊病。大致上说画山，高的、低的、大的、小的，眸面盎背、头顶朝（向）揖（让），均应相互照应，浑然一体，山的美妙意趣才会充足；画水，整齐的、流动的、翻卷飞激的、绵延久长的，状貌真切自足，则水的姿态富足充裕。

《黄山纪游册》以后的每一本写生册是最接近物象的，"画不求工而自工，景不求奇而自奇矣"。故有言：执笔直下，草率立意与触发情思，涂抹满幅，观之填塞眼目，令人不快，哪里能取得超逸绝俗者的赞赏与表现自然山水的高大气象呢？

尽管这只是徐培基先生不到十年的时间（1931年—1937年左右），22岁至28岁左右的艺术阶段的画作。对于一个艺术家来说，仅仅是艺术生命的开始，对于研究徐培基一生的绘画无疑是非常局部的。但是他经历种种磨难，大量的作品未能保存下来，而这些作品还能面世，无疑又是万幸的。

除了绘画，徐培基在篆刻上也下过苦功，对"十钟山房印举""三代古鉢""汉官印"都有较深的研究，在书法上，徐培基对篆书和隶书也很有研究，翻其画册，几乎每幅都标注了地点及详细的地理情况。同时，他精通诗文，曾请潍邑名塾师王文藻讲解《诗经》，所作山水画上常题诗作赋。近世画者，多执一家之学，不通诸名流之迹

者众矣。虽博究诸家之能，精于一家者寡矣。若此之画，则杂乎神思，乱乎规格，难识而难别，良由此也。惟节明其诸家画法，乃为精通之士，论其别白之理也。穷天文者，然后证丘陵天地之间，虽事之多有条则不紊，物之众有绪则不杂，盖各有理之所寓耳。观画之理乃：非融心神善缣素精通博览者，不能达是理也。

2019 年 11 月

画瓷外记

应《画语者》之邀，我独自一人从北京飞往南昌，待过半晌，南昌友人便一路"护送"去景德镇。原以为个人之约、私密之行，未想一到景市便被小李拉到他们赁屋之处。没有任何思想准备，挺诡秘的样子。一入屋，只觉得"轰"的一股酒气扑过来，先是走路都不能直线的金心明扑倒我身上，后面还跟个歪着脖子的章耀，原来王犁、金心明、章耀、范轶西一行从杭州自己开车，比我早几个时辰便到了景市，会合陈震生，南北几条好汉已经在酒桌上见了高下，而我的到来只见证了他们的结果。

彻底的晚餐折腾时间很长，我也随着他们高亢的艺术高蹈在酒气中变得清晰，毫无保留地絮叨自己平日收起来的那份矜持所裹挟的"真知灼见"，再加上几个数月不见的战友在酩酊中互不相让，今天我想哪日倘若有个写美术史的权威在旁起哄，恐怕传统美术史得重来。

　　一觉醒来，大家都恢复了有知识有文化有涵养的模样，把昨天晚上的放浪形骸忘却，没有一个人再提起，至于谁说了什么否认和打倒的话，统统卸得干净。我想这就是一种人生当中的有趣，它可以改变我性格深处的板结，知道与友人相处时充分享受放松。

　　偏偏选择大热天去画瓷，说是有利于烧制，而天凉则容易"炸"，至今我都搞不明白：一个石头一样的底质在千度高温里还考虑什么春夏秋冬，门一关不老老实实待着，"炸"什么？

　　画瓷的开始是一个地方上的专家给大家"开示"，无非是要把青花料画得很重，否则一烧有的等于零，但老专家有的等于一百二或更多，我在内心深处总保有对某些工艺大师的偏见，他们笔下的牡丹和风景在工艺上的确是高分，而艺术上对消费这些瓷器的人而言是一种奚落。

　　画瓷过程是一种折磨，可能自己对待恶劣环境的修行不够，天空在太阳的照射下呈现白色，我从住处到瓷厂已经满头大汗，坐下来还须忍受蚊子肆无忌惮的攻击，而那些蚊子见了首都来的人似乎格外地亲近，完全忘了我其实是江西人，也可能对我这种假北京人尤其不满，一顿招呼，上下全是大包，旁边几个大老爷们儿便开始鼓噪，来回溜达，没熬到晚上便闹着回宾馆。

　　让我喜欢的地方是市郊一个叫三宝的陶瓷艺术村，里

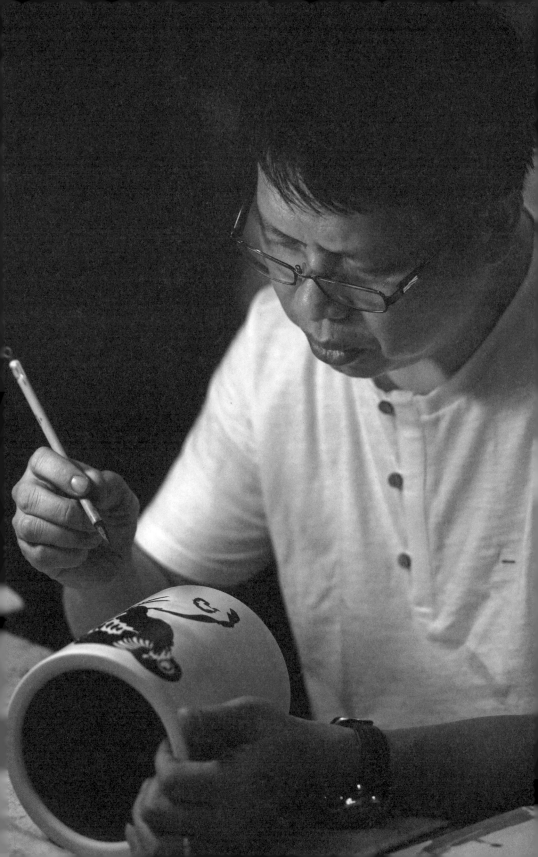

边温度适宜，在喂饱蚊子之余去坐坐休闲，躺在小溪旁的摇椅上，望着天上刮过来的白云把投影留在山腰，听着哗哗水声在脚底清响，能看到清澈见底的泉里有成群的寸余小鱼，它们与鸭子为伴，各自戏耍，旁有参天芭蕉相依，对这些动物而言倒是一幅世外桃源的景象。

三宝村的老板叫李见深，据说还是个拿国外绿卡的国人，他见过世面，估计国家元首到来也激起不了他什么兴趣，所以不把我们当外人，吩咐完上茶后自己剃起头来，且边剃边与我们拉呱，等我们在旁评论半天，太阳也就下山了。

三宝村里有许多来自欧美的外国人，他们在那做陶、翻瓷，见我进去，先是递烟，见我不抽，便又从口袋里掏名片，我接过来一看是来自美国什么地儿的所谓艺术工作者，能讲一口像珠江三角洲一带的普通话，听说我们是艺术家，又从一旁拿起相机要合影，这让我忍不住乐，这个洋人的做派俨然一个在海外的国人！

2010 年 7 月

话颜面

在西方，有个叫穆勒的人把"痛苦的苏格拉底"和"快乐的猪"作比较，我想，倘若猪真的懂得快乐，快乐得有些像人，而某些人在某种领域满足得像猪，那真是阿弥陀佛，牲畜与人的差异就不算太远。

精神世界的人猪分离是人得以战胜猪并对一切牲畜不屑的得意之处，而假君子假文化人的卑劣处是精神世界的混乱，他们不若《聊斋》里的女鬼及狐狸精——它们懂得相互质问："你说我不是人，你算什么？"而某些人醉生梦死，糊糊一生尚不明就里。

陶渊明是战胜了一切牲畜的高贵的文人，所以才有"倚南窗以寄傲，审容膝之易安"这样高傲的诗句，一切是非善恶与在他看来颇有"孝然独处，绝口不语，默隐以终，笑杀狐鼠"的澹然。还有林语堂这种人也有意思，朋友问他："林语堂，你是谁？"林回答："我也不知道，只有上帝知道。"这

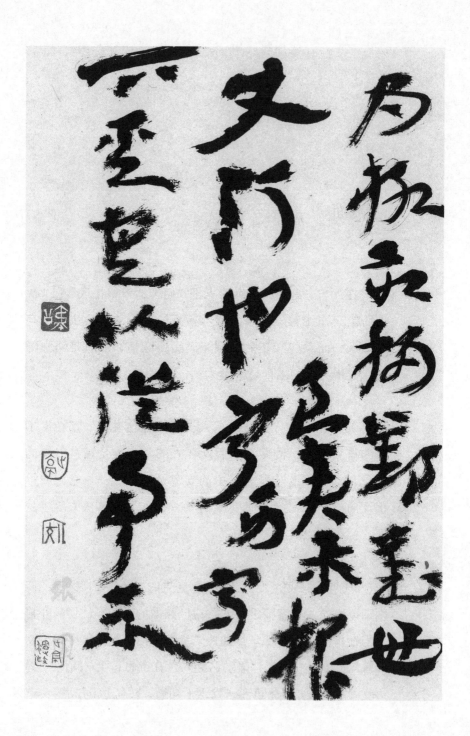

种机锋，也让人觉得玩笑之余透着智慧。

当下的教授真是多如牛毛，的确有不少冠冕人师，教授之间也有刻薄或微词，我就见过一些关于投入师门的说法："我是畜生，我就管你叫爷爷或爹爹，你既然是我的爷爷或爹爹，那与我这畜生就脱不了干系"云云。然而较文雅的讲法就说某著名教授博导与女弟子的干亲关系说出来不雅观，其实做都做了，还有什么不能说呢？连我这不出门的呆子都晓得，况且还有那些"惯看热闹的"好事者与论客，加上网络一散布，这个"门"那个"浑场"便全兜了出来。

真是美名未必包着美德，文化界成了典型的"挂羊头卖狗肉"，美术界是"养了一群不下蛋的鸡"，至于美术协会或书法协会更是"登了不知羞耻的顶巅"，堪与演艺圈"潜规则"相提并论，文化工作者颜面扫地，还有什么风雅可谈？

文人无品，便投之以轻蔑，倘若把自己的所谓"风雅"当一回事，那得"容光焕发"才行，倘若照故去的人说的：每种身份都是讲颜面的，失了面子，也叫"丢面"，不怕"丢面"，便成了"不要脸"。

不过我也没有为他们感觉到悲伤什么的。

2010 年 4 月

案头斋壁

　　古人书房，多以法帖、名轴、端歙等诸类陈其余，或仅有四士也多名望相依；余亦闭藏，偶有展玩，也宣示友人，或赠如我之贫士。后书房扩充，先有容拙之所，得能多摆布，置灯彼屋而光射书房，案头凡有废笺弃纸、垢砚秃尾，书室倚墙之旁置有花几，几上添北齐小佛数尊，茶盏杯托；退数寸余，时取古人手迹，无不苍古肃穆，纡回如烟云绕笔，或以丝悬，或以钩挂，以备笔墨借鉴之用。室中央有清晚隔扇，悬素底横匾，镌刻王瑗仲先生"忘机"二字，前排四椅，杂物杂陈，红尘掺物，或有插屏一二，另一枯花一灵璧，工拙雅俗不论，贵贱甚是颠倒。主人每日神清气爽，偶而还有琴瑟之音。某日闻窗户外二人窃语：此处据称有一画家，每日闭门，仿佛森严高冷，唯不知画得哪门子画？

2017 年 3 月

怀念李老十

这些年书画之余总写杂七杂八的文字——其间有可读的，也有不该写的废话；有可触的，也有不可触的，可触的是一些事物，而不可触的是故去的让我常常怀念的人。每当驱车经过北京站口国际大酒店，我总想起李老十。拿起圆珠笔，忽然忆起十年前老十纵身一跃的刹那间，眼里便突然地湿润起来，所以每次刚刚开始，又戛然而止。

其实老十原名不叫老十，"玉杰"是出生名，他戏说现名别人开口他便占便宜，"老师"与"老十"倒有点谐音，他占了多大便宜呢，我倒没有看出来，这可能是老实人的一种冷幽默吧。那时我还在上学，托友人的福，借住中山公园兰花室画画，那时史国良、李乃宙、崔晓东等偶尔来画点作品，而老十常来下棋，我俩的水平半斤八两，我略强些，他不服，你想俩水平差得很远的话估计他不会找我，偏偏不幸，我们常常为一盘棋争执；他有点痴，且比

一般人在乎棋盘上的输赢，这就苦了。有一次问他：你看过梁实秋的《下棋》没？他马上知道我要说什么，想说些戏谑的话，却最终还是没有说，也许觉得我比他小太多，让着我点，其实他内心很宽厚。

后来，中山公园兰花室被收回，我们没有再聚的地方，见面机会也就少了，而且他已名声在外，找他的人也渐多，我们尽管在一个城市，都没有电话，有事便写信，有次我在旧书店买了本老《中国书法》，上面介绍台湾陈小鱼的一篇文章《普通人》，我读后觉得有这种心态倒有出世之想，我很喜欢，便复印了一份给他寄去，几天后他给我回了封信，言起最近身体不适，人很躁气，与天气、身体都有关系云云，话锋一转谈起陈小鱼的《普通人》，其实早曾看过，也知道他的篆刻，但在他自己心情不好的时候见到这样的文章真的很高兴，所以又在信上说了谢谢之类的客气话。

几日后我又收到他写的信，里面夹了两篇打印的小文《睡觉、吃饭、画画》以及很短的别人画展的前言，并告诉我他状态不错，在信里再三强调对短的那篇前言很满意，还说读了我一篇叫《为自己祝福》的小文，觉得很好，比原来的文章要好。

难得一次在饭桌上见面，我们也正想聊会儿，他说人多，聊不开，还是单独吧，未吃完，他急匆匆就走了，约

好过几天棋盘上见高下。

未想这便是永别。有一天，接到另一个朋友电话说老十走了，仓促远走，连个招呼都没有。我匆忙去他家，在他大方家胡同的家挤了一屋人，都是闻讯赶来的家人、朋友，小屋成了灵堂，老十已经不在，只有一屋子的哭声。

最后见他是在八宝山，很多人送他，我们推着他出来，他一脸安详，睡着的样子，这次简单的告别让我当时麻木，没有眼泪，连说话的力气都没有。

近些年来，不要说他的诗文，他的书画也慢慢见得少了，在美术馆看了他的画展，已经十年过去，依然跌宕激昂；如果他还活着，可能还有些情致缠绵的东西，哪怕还有别的留恋，但他没有。他身上让我看到李贺的影子，有时候我会想到陆机，评论说陆机是患才多，老十也是患才多，他是患诗情太多，有人说诗情太多必然就会世情太少，按照世俗的眼光老十该有更高的建树，但也有管他的离去叫"超然"的。

然而我至今不那么认为。

<div style="text-align:right">2002 年 12 月</div>

王先生

　　我小学第一年是在老家一个祠堂里念的，王先生是我的小学老师，且随其三年。至今为止，做梦见他常害怕。当时我们给他取了个绰号叫"王石头"，一是因为他长相凶恶不随和，他的头很尖，散乱的头发坚硬，眼窝很深，深到离脸平面得有半寸，我常给他写生，勾一个竖冬瓜似的轮廓，中间加两点椭圆形的黑块，便极其神似。在我印象里他穿的是一件灰布中山服，好像总是那么一件，衣领在整洁的阶段时我没有赶得上看见，余生也晚，我得以看见那所谓白色领子的时候已经接近那种厨房里的油毡。他的身材不高，但两肩总是耸得很高，鼻尖有点鹰钩，随处乱长的胡须黑白相间，颇有些像《聊斋》绘图本里的夜神到了人间，也有些像今天网络上流传的那种所谓"犀利哥""王石头"。另外的来历是他的骂人，班上学生没有不挨过他骂的，他骂人的样子让我至今难忘，先是背着手踱步，猛一转身便是天王老子不管的一顿劈头盖脸，临结束是一

句"吃了石头绞肚肠"的后缀，我们那时小，尤其是我，回家问妈妈什么意思，当我明白过来气得要一头撞死。

据说王先生是肺结核，脾气很坏，而我们打小的尊严在王先生的一次次习以为常的"洗礼"中变得无谓，但最怕路上遇见：记得有次晚上他把我们几个淘气的孩子留下，我胆小又想在孩子中树立形象，便叠了几张凳子顺着通风口翻到二楼逃出，蹑手蹑脚从楼梯往下走，心里还觉得得意，猛听到咳嗽两声，在这个夜晚的祠堂里我的"自适"被彻底击碎，魂飞魄散中恨不得找个地沟钻进去，但已经晚了，只见王先生仰着头，迈着八字步，两眼望楼板，因为他也生气，一张脸在晚上让我领教到什么是真正的恐惧，我很难得看见他笑，但那时笑起来，是一种狞笑，只听见一句"吃石头啦？"，接着是滔滔不绝的一顿吼叫，我二话没说便默默跟他回到教室。说实话到现在为止都很难忘掉那种场景。从此王先生对我严加管教。我喜欢画画，本子上到处涂鸦，他有一次提问，我支吾得没有说上来，他过来拿起我的本子重重摔下，大声对全班同学说："吃石头啦，画画能当饭吃？"

我们那时候好像课本还没有发下来，王先生自己现编，我记得，除了教基本的课上知识，还有读报及讲故事，讲故事是他最为眉飞色舞的一面。我们在聚精会神中忘掉了对他的畏惧，我对于学习的兴趣因此而改变。有趣的事情往往发生在读报的时候，先是王先生摇头晃脑地大声读一

遍，又自言自语地回嚼一番，那种沉醉的样子，恍若神灵附体，疾缓转换中那双深邃的眼圈里偶尔流露出慈祥。至于底下坐的一群目瞪口呆的小学生，他都懒得去管，念得有顿有挫，有板有眼，有情感，有动作，有回味，有时候听得明白，有时候云山雾罩，完了之后，大家也偶尔会在王先生的澎湃中忘了他的凶恶与那句永远挂在嘴边"吃石头啦"，教室里鸦雀无声。

王先生之最让我崇敬的地方是板书，他从进教室在黑板上写第一个字到最后一字，永远是干净整洁，而且横排笔直，至今为止，我的老师很多，但我现在的书法签名还留有王先生板书的影子。小学、中学、大学校园里我的书法一直颇有虚名，其实也得益于他的启蒙，至今受用。

不见王先生三十几年了，未曾与王先生通过音词，回故里也少有熟人讲起他，偶尔问起"王石头"，也没有人能告知，我在回忆他难得的音容之余，未免有一种怅然。

2011 年 7 月

别了，还来吗？

　　二十世纪八十年代末我在杭州度过了很多难忘的时光。那时西湖区的阔石板一带住了很多对艺术搞不清楚又自恃对人生参透了的"高人"，因为离美院近，白天画画，到晚上都不愿意冷落自己，则三三两两为了节约一点开支但其实一点不划算地搞一些廉价"派对"；人家说"妇主中馈"，我们那群连唤作"光棍"都高抬了的毛头小子，在

几个略大的小年轻的带领下，整天说一些不属于我们这个年龄思考的"拯救艺术"的话题，对美院几位老先生有着披头散发、装疯卖傻、说话语言表达含混不清的气质赞不绝口，而对几个油头粉脸，整天骑着高大摩托满街招摇的年轻教师则表达成"他母亲的阔佬"。

就是我们这群满腹理想、想着要振兴民族艺术的小青年，迎来了我们命运里的第一次高考；也真是绝了，两个月后我们这群俨然要做番大事的毛头小伙在文化科考试中

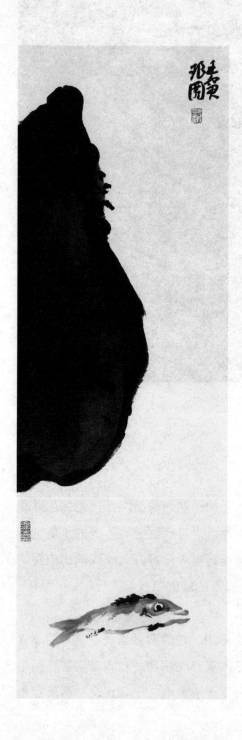

一一失利，重聚的五谷杂陈翻上每个人的心头，比相互捆耳光还难受，那晚我们买了酒和水煮花生，在阔石板的斜路坡旁飞觞醉月，甚至还有几个夙未谋面的同病人拘在一起，各自散发身上、心底里对落选的不快，折腾了一宿，然后在一片狼藉中打着很沉的哈欠回各自的窝……

像梁实秋先生说的那样：时间很停匀，说快就快，说慢就慢。时隔多年，我又风一样到北京，世俗的交往中不乏名臣、儒者、阔人、富夫，看熟了这些脸，更使我经常怀恋在杭州阔石板一起享受共产主义般幸福生活并让我至今回味的那些小"战友"，也许还能再见，或许终生不再见。

现在回想，杭州的风景名胜哪怕是缶翁待过的西泠或弘一待过的虎跑、灵隐，满大街跑的美女，还有古哲、近贤能罩给你的文气和玄气，都没有让我动过心或发愿留在这个城市，但对阔石板，好像有一种别样的情感。

2006 年春于无飨居南窗

怀念无知的普通情怀

我在北京念书的时候，因为对学校理工科学生与艺术类学生生活在一起极有成见，对于揣着理想进校的艺术青年来说，学校的环境显然远远满足不了个人对从里到外的"纯粹"的追求，因此学院里面许多人做派与自己的内心大相径庭，而我一直保持那份"与众不同"的傻气，认为绘画是学艺术专业的唯一出路，中国绘画又是唯一契合自己的选择，一直到毕业我几乎都在做自我的斗争。

人生在世，都有"为欢几何"的叹息，而自己回望走过的这条"科举路"，就像谈了多年的漫长恋爱都是两地传书，待到走近才发现情人满脸雀斑却不能全身而退。

尽管如此，学校也给我带来无穷经历。

学校后面是护城河，沿着长长的道，走在河边的时候

想着看海的日子，尤其雪天，覆盖了漫天银屑，让我想起《伤逝》里的涓生，或是倚在墙角里卖火柴的小女孩，而在冬天那么凄僻的道，下班时也有汹涌的人流，裹在雪地里又消失在无边无际的风里，而我在这样的冬日看着每个人都不容易，他们来自哪里，要去哪里，我们谁也不知。

还令我留恋的是图书室，这是我经常逃避大吵大闹的圣地，我温壶白水坐在里面读了许多叫"意义"的书，现在想想，这种消磨及所谓"意义"其实只打造了我内心的孤僻，那时候带的笔记本上显要的位置还记着泰戈尔的一句诗："生时丽似夏花，死时美如秋叶。"至于我今日是否照这样的活法，其实是瞎子摸象，越想弄明白越弄不明白，偏偏年小的时候老想着躺在墓穴里等外面的人给你的"意义"打分，本来就是一件滑稽的事情。

但有时"意义"也能支撑你在极其孤独的环境获得温暖的支持，尤其在你遭遇奚落的时候，心底横生的桀骜不驯还可以阻隔一下低落的情绪，虚张心理上的声势，把奚落你的人或干扰你的事赶跑到很远。

回想大学毕竟还是短暂的，这也证实我对学习环境的留恋。短暂的时间像平生做的梦，我可以不去理会，但它又是我无法忘掉的短暂的悲与短暂的喜。

2011 年 8 月

扇记

明朝的永乐皇帝上朝时，手里常常拿着一把大的折扇，一边走，一边哧溜就把扇面打开，虎虎生风。

"上有所好，下必好焉。"这种雅好马上势不可挡，于是江南四大才子，人人数把折扇。

有人说其实我们祖上都是用大蒲扇，一扇下去，蚊子苍蝇通通靠边站。晋崔豹的《古今注》记载，最早的扇子是殷代用雉尾制作的长柄扇，但并不是用来拂凉的，而是一种仪仗饰物，由持者高擎着为帝王障尘蔽日。

而折扇有说来自日本，也有说来自朝鲜。苏东坡确实是说过，朝鲜喜欢做一种大的折扇，"展开广尺，合上来两指许"。所以来自朝鲜之说应该靠点谱。

在世界的另一面，1797 年，有个叫威廉·科克的英国人写了世界上第一本《扇学》，但英国人真是浪，（女孩）右手使劲挥扇表示"我爱另一个人"，如果小姐突然让扇子坠地，聪明人就会顿时喜出望外，因为这一动作意味着"让我们言归于好吧"，至于将扇子贴近脸颊，这是"我爱你"的意思。这种记忆经常让我产生错觉，在许多场面见到女子一扇掩面，内心不由自主地一阵喜悦。

而唐人王建的《调笑令》云："团扇，团扇，美人病来遮面。"那是写美人以扇遮面及其复杂的心理。这个世界真是丰富，一把破扇，各种表达。

历代的书画家，更是把这种折扇文化搞得丰富极致，尤其是一些收藏家介入。用清代的缂丝扇袋或紫檀扇盒、扇橱存放自己心爱的清代成品折扇，当然更令人称心惬意。一般而言，绣品讲究品相，盒橱注意工料。织绣品易损，难以保存修复，所以品相第一，否则收不胜收。

扇子摇身一变，成了装点门面的奢侈品，在某年大冬天一个聚餐会上，一个人拿着一把上等好料却画得很烂的扇子，在我身旁不停地扇，扇得我心烦意乱。

看来这扇子不仅来风，有时也让人来气。

2021 年 11 月

独此悲鸟 长留两间

 八大山人 (1626 年—1705 年)，俗家姓朱，名耷，江西南昌人。他是明太祖朱元璋第 16 子宁王朱权的第 9 代后裔，弋阳王孙。清初画坛"四僧"之一。其父朱谋亦能画，因此他自幼习诗文书画，少时即有文名。八大山人 20 岁时 (1645 年) 明亡，为避祸遂削发为僧，法名传綮，号个山、雪个等。晚年又还俗，别号又有"驴屋""驴"等，以"八大山人"名世。

 中国写意绘画，至五代徐熙为滥觞，宋代石恪、梁楷、法常一路为开山，至明陈淳、徐渭则臻成分野，但同时也泥沙俱下，因为许多末流文人画家的介入，一味摹古，成一时陋习。中国文人画到八大山人，在大写意绘画上达到了前所未有的高度，他以"淋漓奇古"（石涛评）的绘画特立于西江，而他的人生遭遇与艺术也相得益彰，得以青翠不凋并垂芳于史。

八大山人的行为举止自其后多有评价,讲他"忠""孝",却有时难以"憾而胗者",说他尊释礼佛,却常常离经叛道。但在绘画上面,他也是借古发今,领悟至道,他把倪云林的简约疏宕、王蒙的清明华滋推向更为纯净的世界,而自己内心的盘郁之气却是"法由心造"——那是一种含蓄蕴藉、恣意痛快的艺术语言。在八大看来,书画应由心性流出,对于狂肆其外、枯索其中的放纵恣意的个人性情,其实见仁见智,但历史经好事者传播,却莫衷一是。

有言八大在佛学上是曹洞与临济后兼修,曹洞者家风细密,言行相应,善机锋妙语,乃为"应"势;而临济"大机大用""虎骤龙奔,星驰电激""杀活自在",动辄棒喝,此为"攻"势。其实八大的浑朴来自道家,他的"得一而兼通"和"阴骘阳受,阳作阴报之理"即为参证。

朱耷的艺术修养尽管与他读书有关,但最终与他的性情相关,正如他自己所说的:"读书至万卷,此心乃无惑;如行路万里,转见大手笔。"他认为画事有如登高,"必频登而后可以无惧",这自然与他的个人领悟、见解有直接关系。

他的花鸟成就最高(其实他的书法不在其花鸟之下),可以歌泣,可抒逸气,摆脱了五代宋元以来的文同、苏轼等文人花鸟的创作心态,也在明人徐渭的简练飘逸基础上走向浑朴之境,让我们看到"简约",看到"冷逸",流

露出愤世嫉俗之情，反映出孤愤的心境和坚毅的个性，他非常欣赏"善谑"，我们不仅仅在他的作品里读到他内在不满的宣泄，其实我们还读到他对某种娱乐的自我消解。他的花鸟造型，以至一花一草，画面空灵气息与他内心世界的玩世不恭悄然暗合：八大的生存环境乃沉浊之世，作品中深藏着孤独、寂寞、伤感与悲哀，花木鸟兽完全成了他主观情感的幻化，那种不屈不挠与深深感伤的人格价值自古至今无出其右者。他的山水画多以水墨成之，宗法董其昌，兼取黄公望、倪瓒，他用董其昌晚年荒率笔法来画山水，自然有别于董之平和幽雅的格调，他还吸收黄公望的萧散与倪瓒的幽远。他多取荒寒萧疏之景，残山剩水，凄凉遍布，抑塞之情溢于纸素，他学古人，日日在变，起初外形颇似，愈渐不似。他尝曰："倪迂画禅，独得上品上，生迨至吴会，石田仿之为石田，田叔仿之为田叔何处讨倪迂耶？每见石田题画诸诗，于倪颇倾倒，而其必不可仿者与山人之迂一也。"这是他不拘泥于形迹的最好佐证。他常常一笔落纸，气象万千，以八大之襟含气度，不在山川林木之中，其精神驾驭于山川林木之外，处处脱尘而生活，自脱天地牢笼之手。

他的书法取法众多，自言"得董华亭笔意，今不复然"，最后却远离董其昌。从表面看他学右军书最多，但他的书风与右军也相距甚远，前者晦涩古拙，后者飘逸洒脱。

八大亦善诗，他的诗多题在画上，其实他八岁能作

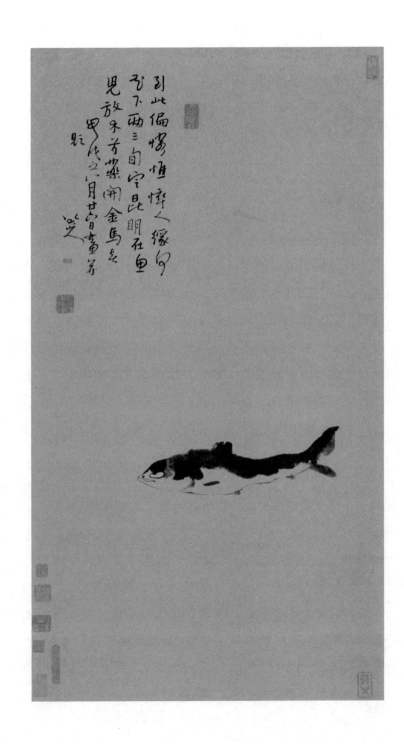

诗，弱冠即为诸生。因他的诗文也晦涩，非一般人能阅读，近人懂他的就更少，这是八大的不幸，但诗与书画甚至与做人都一样，曲高自然和寡，百世可证，即便是与八大同时代的邵长蘅亦说："山人有诗数卷，藏箧中，秘不令人见。予见山人题画及他题跋，皆古雅，间杂以幽涩语，不尽可解。"

他性情孤傲倔强，行为狂怪，"一日之间，颠态百出"，以诗书画发泄其玩世、悲愤与抑郁。也有言八大超然者，八大山人真的超然吗？这其实是公案，任仁人智者猜去。其实作为一个逸民，他并无异于他人的超然，他有着强烈的入世精神，但他首先是一个活生生的人，他早年在皇室中受到很好的儒家教育，他入道家亦入佛门，道服儒冠也好，道儒合一也罢，却执于一端，佛家的"谈空说无"终未能走向"放下便是"，即便为"觅一个自在场头"而到青云谱道观，终未能挽狂澜于既倒。

但他又是脱掉世俗外衣而进入痴狂境界的艺术体验者。

八大山人晚境凄凉，退隐于南昌青云谱的"寤歌草堂"，其时人有诗一首："一室寤歌处，萧萧满席尘。蓬蒿藏户暗，诗画入禅真。遗世逃名老，残山剩水身。青门旧业在，零落种瓜人。"在灰尘弥漫、蓬篙遮掩下的草堂内，八大于康熙四十四年乙酉（1705）还给友人写了一封短笺："承顾，未得面谢。弟以前日大风，感冒风寒，大小便闭塞，至

昨晚小便少得涓滴，而未可安眠也。性命正在呼吸，摄生己验之方，拣示一二为望。八月六日……"这是他八十高龄的呼唤，疴病于身，仍然留恋这个世界。这是一个普通人的生存欲望，他有普通人的生存法则，然而八大对个人信仰的追逐使他的一生燃放异彩，尽管充满悲剧意味，但他的伟大艺术能与世界艺术同在。

2009 年于北京之琅园

关于徐生翁先生书法的问答

问：徐生翁的艺术价值是否有必要再次重估？在千人一面的当下书界，您怎么看徐生翁的价值？

答：要真正读懂徐生翁先生，其实门槛很高。我经常看到关于徐生翁先生的各种微信链接，有的作品真伪不辨，有的把徐生翁捧到天上，有的把徐生翁踩到底下。其实归结到一起，就是瞎子摸象。徐先生的书画之所以至今在业内争议不断，是因为他的生命力，历史上不管是谁，只要有价值，任何褒贬都遮蔽不了其光芒。而徐先生之有他独到的地方，其一是他把书画与人格一样对待，他很少写当时其他书家常写的书法内容，他选择的书写内容最为大

众熟知的是陶渊明，在他的生命里，陶渊明无疑是其精神依靠。徐生翁一生基本上足不出绍兴，也不求闻达，比他年龄长的像章太炎、赵叔孺、王一亭等等，比他晚的如沈尹默、吴湖帆、潘天寿、沙孟海、陆维钊、邓散木等等，都已经名满天下，但他是这个时代的异类，以布衣终天年。但是在艺术上他自成馨逸。

在当下，绝大部分奔着名利而去，在创作中夹杂太多的功利，本身修养也不能够支撑其成就大家；这个时候再来读徐生翁，难免五味杂陈。

问：与同时代碑帖融合的大家中，徐生翁有什么不同？

答：他在一篇文章中说："我学书画，不欲专从碑帖古画中寻求资粮，笔法材料多数还是从各种事物中，若木工之运斤、泥水工之垩壁、石工之锤石，或诗歌、音乐及自然间一切动静物中取得之。有人问我学何种碑帖图画，我无以举例。其实我习涂抹数十年，皆自造意，未尝师过一人，宗过一家。"其实这是他自我关照的一种方式，从这段文字的信息，可以发现他的禀异不是像那种书宗一家或数家的书法实践者，而更像武侠小说中的奇士，"日思拳谱"显然对他来讲才是偏狭的。艺术家应该广闻博取，从诗文到音乐到他身边发生的一切，世间万物皆为宗。他初学颜真卿，后宗北碑，这是研究过他的人都知道的；他取法汉魏碑版，对西汉刻石着力最深，技术对他来说当然不

是问题，他的艺术实践让我们感到他的书法的风格形态上来看，很难确指其源于某家某碑，但有一点可以肯定的是他的出现，对清初传下来的某些恶尚是极大的冲击。所以在同时代书家中，他也是非常特殊的。

问：后人将徐生翁与徐渭作为艺术精神上的同类人，您是否认可？这种艺术精神是什么？

答：徐生翁书法是晚清碑学以来，沿着碑学的历史务求深造、自我糅合的典型文本，其一生所执着的艺术精神与二十世纪初往纵深处推进的历史有关。那个特殊年代里多灾多难的民族境遇以及某些个人对自生行为的修炼合二为一，而且甘于澹泊才卓然成家。徐生翁的艺术实践表现出近代以来传统艺术中的精英对于个人艺术精神的极度高扬。

但徐渭却完全是一个悲剧人物。这并非指他科场失利、终老秀才而言，而是指他人生失意。但徐渭不同流俗、不同凡响的艺术精神，对徐生翁来说无疑是深入其骨髓的，从美学精神上讲，徐生翁的艺术是对中国传统道家"形残而道全"的个人演绎，同时也和近代中国文学艺术美学精神往纵深处挖掘提升的历史有关，这点上与青藤所处的背景有某种差异。

问：从历史的角度，在往后会否再有徐生翁现象？

答：我觉得不可能的，这如同问：这个时代还有没有隐逸之士？当牵扯到个人利益的时候，那种洒脱的，不以物喜、不以己悲的面具便自动揭开，底下只有世俗。再说，信息文明只能诞生与科技接近的绚丽文化，人一旦被关注，在名利场上便很难做到自洁，与诞生文化巨人的时代，不可同日而语。

2020 年 12 月

一生勋业付霜舟

龚贤是清初杰出的山水画大家，同时也是当时文坛上一位诗人，位居"金陵八家"之首。他性格孤僻，却有刚正不阿的高洁德行，在书画领域，他以其不同凡响的金陵山水在明末清初风行的简澹氛围中卓立。

历史可以造人，与许多遭际非凡的大家一样，对外，龚贤亲身感受到了社稷更替、战火频仍的苦难，目睹了师友政治间无休止的尖锐斗争，对内，经历了"八口早辞世，一身犹旁人"的家境变迁，又在感激悲伤、忧时悯己的漂泊流离中走向晚年，这些刻骨铭心的遭遇对他性格的形成与一生的艺术创作产生了巨大的影响。所谓的是非成败、富贵贫贱、老少生死，在龚贤看来，何曾若歌若泣，若狂夫之呼号？但我们仅从他的《溪山无尽图》跋中可以看到轻声一叹："忆余十三便能画，垂五十年而力砚田，朝耕暮获，仅足糊口，可谓拙矣。"这是龚贤晚年时的无奈叹息。

　　龚贤绘画作品多写金陵山水，在技法上吸取了董源、巨然的披麻画法，画山水严密整饬。他又欣赏沈石田简明锐利的线条，学其用笔苍古挺拔。墨法得米芾、吴镇、王蒙深沉浑厚的特点，望之元气淋漓，不滞不枯。龚贤长于用墨，喜用老辣朴拙的笔触，不痴不弱地营造浑圆墨气。勾屋、造树和点苔亦苍润相宜。他提出笔墨、丘壑、气韵作为山水画家必修，主张作画要中锋用笔，并且要挺拔苍老，可治板结之疾。龚贤用墨，层层漫积，虚之以烟霭，实之以亭台。在重视笔墨的前提下，又极大地强调了丘壑的重要性。并且极力推崇大丘大壑，这也就是宋人山水所最擅长的、全景式重峦叠嶂的大幅山水，目的在于给人以自然山水美的真实丰富的感受。故龚贤造境往往横崖泉落、孤嶂石飞，一任重山迭翠，万壑千秋。

　　龚贤的山水画有着清晰的脉络：对于传统师承，龚贤的山水得益于董源、巨然、米家父子、倪云林、黄公望、董其昌等。这是江南山水画的一大传承体系，自元以来一直影响中国画坛。这也是龚贤所确认的所谓名门正派。在理论上，他也基本接受了董其昌南北宗论的观点，并贯彻于艺术实践中。龚贤的作品除去传统笔墨的因素，更在于他所营造的山水境界："可登、可涉、可止、可安"，这也是龚贤的绘画重要观念之一。龚贤对于造物的师法，一方面在细微的体察中寻找方法、规律并归纳出创作的新程式，如林木交盘处、路径迂回处、溪桥映带处决不添塞，可以得森森穆穆、郁郁苍苍之气。

早年的龚贤是以"简笔山水"的"白龚"面貌现于画坛的，他曾说过："少少许胜多多许，画家之进境也，故诗家之五言绝句难于诸体，这是他早年的观点。这类作品也多为早年所作，用笔简练，略施皴擦点染，全画似以轮廓见长，这种风格的作品后阶段直至晚年偶尔也作（多为册页，扇面），下笔润厚而多带波动松灵，墨亦偏于润泽，通过各种画册、印刷品，我们能看到"白龚"风格作品相当完美，无论是用笔用墨、章法布局、意境传达或风格确立都是比较成熟的。但是龚贤并没有就此满足，而是继续向墨的领域深入研究，最终形成了苍润、浑沦的"黑龚"面目，与后期相比前期的"白龚"，似乎更倾向于对"笔"的研究，因为这类作品，笔线外露，一览无余，虽然后期的"黑龚"面目，笔墨更见苍润华滋，但是早期"白龚"的笔线特征，包括晚期的简笔画风，都是"黑龚"面目形成的最好的"准备"。介于早期"白龚"和晚期"黑龚"之间的被冠之以"灰龚"的大量作品，我们不难看出那种"龚氏"笔线特征的日益成熟和完善，也能看见其在用笔上的苦苦的探索。"黑龚"画风的形成，其意在取法五代北宋的山水画法，雄浑苍厚，皴法很像范宽。《江宁志》中即称龚贤是"今之范华原"。元代以降，山水都是以萧疏洒脱为尚，五代宋初那种北方画派雄强、浑厚、刚硬谨严的画法除了沈周部分画，已很少有人染指了。

龚贤也不是完全照抄五代宋初的山水画，五代宋初的山水画多画于绢上，用的是实笔湿墨，线条刚硬挺劲，而

龚贤画多画在生纸上，用的是秃笔干墨，线条皴法都有一定的柔性，比起五代宋初山水画，浓郁过之而力度逊之。从龚贤存世作品来看，不少题为"仿宋人山水"之类。可见龚半千先生"黑龚"画风的形成原因和目的就清晰多了。龚贤1674年五十六岁时书于《云峰图卷》后的一首长诗"山水董源称鼻祖，范宽僧巨绳其武；复有营丘与郭熙，支分派别翻新谱；襄阳米芾更不然，气可食牛力如虎；友人传法高尚书……凡有师承不敢忘，因之一一书名甫" 也能说明以上问题。

龚贤的诗歌成就亦很高，他以现实主义的创作手法，写下了大量的诗词作品。据史料记载，龚贤著有《诗遇》《半亩园诗草》《半日堂集》《草香堂集》等多种诗词集。在清人编纂的诗歌总集《诗持二集》《明诗综》《明诗别裁》《明四百家遗民诗》等诗集中，均选有龚诗。只是到了近现代才渐被人们淡忘，如《清诗选》《近三百年诗选》《元明清诗词曲九百首》等选集中均无龚作；二十世纪三十年代出版的《中国文学家大辞典》、九十年代出版的《清诗史》中，亦无龚贤词条与记述，不能不说是一大遗憾！究其原因，窃以为大抵有以下两个方面：其一是龚的画名太高，以至掩盖了他的诗名。诚如国画大师刘海粟先生所说："清初，人们缅怀前朝，景仰遗民；清末，种族革命呼声渐烈，收藏家们加倍器重龚画。"所以在相当长的时期内，龚画一直享有很高的声誉；况且，龚贤晚年主要以卖字卖画为生，这在客观上也使他的书画名气广为流传。而

诗词多属个人感时抒怀之作，即便刊行问世，也只能在少数文人中传播。其二是龚贤生性耿直狷介，不愿与统治者同流合污，终身不仕，因而其生活圈子和视野受到局限，其诗作的社会影响自然也在一定程度上受到限制。且不说像乾隆皇帝那样漫游天下、到处题诗的"天子诗人"，要刊行作品乃至刻碑勒石，简直易如反掌；翻开一部文学史来看，历朝历代的大文学家、大诗人，有几个不是出身于豪门的达官显贵呢？所谓"居高声自远"，这已是不争的事实。而一般布衣文人要出版发行自己的作品，谈何容易！因此，龚诗固丰，然留传下来的却不多。我们今天能够读到的，包括题画诗在内也只有406首，其中有：五言绝句11首，七言绝句131首，五言律诗143首，七言律诗82首，古体诗24首，词15首。郭沫若先生曾说过："半千遗诗虽不多，大率精练。颇有晚唐人风味。"这也影响了后人对他在诗歌方面成就的评价。不管怎么说，但就我们今天所能读到的龚诗来看，无论是思想内容还是艺术水准，均达到了相当的高度，理应给予恰当的评价，并让其在文学史上占有一席之地。

2009 年 7 月

芥英十年

记得梁实秋先生在一篇文章里提到关于"五伦"的讲法，其中"朋友"尽管是末伦，但又是极重要的一伦：从"刎颈交"到"心心相印"，从"祢衡年未二十，孔融年已五十"到"君子之交淡如水"，大抵是"物以类聚，人以群分"之意。

"芥英社"一共六位书画家郭英培、林兵、樊磊、韩斌、陈涛、姚朋魁。六位因友情而理想，因理想而结社，除了臭味相投，还有永以为好。结社交朋友也讲究一个缘分，纵不必像九品中正那么严格，也自然有个子丑寅卯。

六位兄弟中酒有海量的，据说一斤半下去，还能气定神闲。尽管我不饮，有时也想到济南，约上他们几位在某个冬日里，相携于鹊山或别地，在向阳的山坡上，支起一个铁炙子，用松枝生铁来烤肉，肉香酒香，快意一番或一日或数日。

当然喝酒不是全部，结社的终极意义是讲究快乐的多面。我们的古圣先贤对结社有讲究，如"结社多高客，登坛尽小师"。这可不是叔季之世友谊没落的征象，这是高才们的游戏。

这种游戏亘古如斯，或缘于蓦地相逢，俨如悦美。六人年龄各有大小，绘画各有专攻，相互砥砺，演变出各种研讨、展览，就像明代讲学会演变出"读书社""明经会""经社""读史社""文艺会""经济会""博雅会"一样，时间一长，"芥英社"还会演变什么出来呢？我们拭目以待。

时间说能停匀，但从来没有驻足，一晃十年过去，哥几个准备做一个展览，既是一个回顾，也是一个展望，于是便有了这次隆重的邀约。

数年前哥几个曾撺掇我给他们写段小文，我今天引句俗语"假使冬天来了，春天还能远吗？"然则风霜花鸟互为因缘，四序如环，浮生一往。推开窗子，外面是遍地残雪，于是又想到约酒的事，大约憧憬的欢欣也同似水的流年是一样的哟！

至于兄弟几个的"梅兰"情怀也好，"花鸟"闲雅也罢，冬天除掉干烤以外，还有什么可聊的呢？况且立冬往后，画面有无尽的温暖。还有，偶尔的寂寥也是可以下酒入画的。

2022 年 7 月

口味说辣

同生在南方，口味天差地别。江西与湖南、湖北以及四川云贵几个地方的人聚一起吃饭，辣椒是必要的，即便是万法皆空的和尚也不例外。历史上有杀盗淫妄（酒），有望（梅）止渴，有三月不知（肉）味，惟独不提辣椒解馋，这说起来也是不公。

抱着与吃辣"血战"的人不在少数，因此谈到辣椒，各有表述。

我因为酷爱，每到辣椒下来，就会收到来自全国各地好友的礼品，有云南的小灯笼椒、湖南的白辣椒、江西的红里透着黄的武陵小尖椒、海南的黄椒、萍乡的野山椒。有时与朋友分享美味的同时不无得意地显示我这个爱好的独特。直到有一天，一个朋友对我轻蔑地说他

的辣椒基本来自空运，就因为新鲜，我倒抽一口凉气之余，肃然起敬。

更厉害的是一个关东人，他说一次远途中因为下大雨，箱子里的衣服被湿，怕潮气坏了箱子里的干辣椒，一咬牙把湿衣都扔了，回家后幸好辣椒完好无损……

但生在江南的人不一定与辣椒死缠烂打一辈子，比如淮扬菜，比如说上海菜，基本上与辣椒没什么关系，即便点缀，也是那种又大又蠢的柿子椒，看起来馋涎欲滴，闭上眼吃，简直白菜不如。

我在杭州生活的时候，一切觉得美妙无比，哪怕生活无着无落，哪怕天气有时让人觉得是"天堂"里桑拿天，哪怕在犄角旮旯猛地跳出来一个女孩让你吓一跳，还以为是"天堂"里的女佣、罗刹大国的女宰相什么的，这些都可忍，但是对我这个无辣不活的人来说，简直是"不可忍"。

在当时的美院边上有一家面馆，老板娘据说是本地人，长得像非洲大陆上的人，但我那时觉得她就是上帝赏赐给我温饱的天使，在涌金路上，这是我唯一愿去的一家餐厅，就因为在这里可以吃到辣椒酱，而且吃完走时还捎带上一小半瓶回住处，当着老板娘的面带走不花钱的东西，而老板娘竟无怨言，这使我颇为感动。因此我常常去那里填饱肚子，刚开始时，老板娘和小伙计还好奇，奇怪

天底下真有这样不怕辣的人，所以每当进门，小伙计与老板娘低声说："那个吃辣的人来了。"后来熟了，我刚落座，面前便放上辣椒酱。

到了北京，生活了十七年，口味依然不改，好友里有位画家傅爷，他在京六年，领我去过阜成门一带的"老院子"，马甸的"赣江人家"，还有一个门口矗立一伟大领袖毛主席的"湘菜馆"、湖北名馆"九头鸟"……而让我常常感动的是他因为身体原因，是不能与辣"血战"的人。

记得那次去"老院子"，一起的还有中央电视台的鲍二爷，他号称不怕辣，旁边的人起哄，"老院子"有道菜叫"过把瘾"，相当于烈酒里的"三步倒"，鲍二爷说就来这个，上第一道菜是个普通菜，比起"过把瘾"显然差了几级，鲍二爷大呼过瘾，"三步倒"果然名不虚传；待到真正"过把瘾"上来，鲍二爷才感觉"妄自尊大"早了，几口"过把瘾"后，脸色煞白，大呼告饶。

朋友赫赫夫妻也视辣椒如命，后来在一次吃饭时与我爱人说，一个家庭谁的辣椒厉害谁便说了算。我笑，怪不得他俩见辣椒都有"豁出去"的感觉。

还有一次在景德镇画瓷器，本地人把我们号称能抱着辣椒过一辈子的几个人领到一个叫"大青花"的菜馆，一

顿饭下来，有冒虚汗的，有拎着裤腰带往外窜的，拿着菜谱当蒲扇使劲的，也有镇定自若、不动声色却衣服底下冒虚汗的……

回到北京聊起景德镇一行，该忘的都忘了，唯独"大青花"一顿用餐，却让大家放浪形骸了一把。

2009 年 11 月

偶然说事

上中学的时候，在离我家也是学校很近的地方就有很多的池塘，池塘的夏天自是莲花无数，我留恋盛夏里白天的喧闹——那是孩提时期，欢喜与惆怅的界限都不知道在哪，当然也从未体会过采莲蓬的另类感觉，而且夏夜有更多的"欢娱"，像我那种年龄还不能体会秋日的"解愁"，因此到秋天枯败的残荷倚着干涩的莲蓬那种凄然竟然是感受不到的，也许浑噩无知的年龄还未"愁思"到把一片荷池体味，也许一片烂叶本身就没有什么值得体会的，再说青春还未到烂熟的地步，体会的就相对稚气，至于初恋或偶尔轻佻的都还是未锻造的钝铁，什么暗示都不懂。

后来到杭州学习，经历了男孩懵懂莽撞的年龄，却背负高考压力，天寒岁暮的感觉，忽而像一人飘零到极其遥远的异乡，因为从南山路走，常常在西湖的清波桥边看被零落的残荷，我的错杂的冥想，往往从这一路弥散开来，回

到赁屋，就是星星点火，一边是汽车鸣笛的城市喧嚣，另一旁是湖边寂静的夜，偶尔有幸福人耳语，也与我各自陌生，像是同在人间，两重世界，现在回响在心里的依然有人生的反响，只是在那时觉得自己的零余，颇似湖边散碎的莲秆子及碾碎的路边野草，记得在拾得数支插入赁屋窗台的水瓶的刹那，无根飘零的怜惜使我感到日暮的凄凉。

再后来，安家在北京，去过颐和园、香山观荷，以工作的名义到全国各地看夏天的盛况，却没有激动过，偏有一次在秋天西山，夜很深，很大的湖上映着远远的残叶余光，后边浮出几处同眉黛似的青山，我回家后画了一批凋零残荷，妻子至今把它们视为珍品，然而我至今不再画荷，也不愿去看，因为有荷池的地方已是游人的世界，很难找寻那种诗一般的世界了。

<div align="right">2005 年 11 月于琅园灯下</div>

理想居所

古人对山水总结有诀：丈山尺树，寸马豆人。看似说画，"山树人马"，其实是在讲境。

我这次回南方，也有求田问舍之意，冥想着晚来南归的飞鸿倦旅，寻一个宁静的场所，把社会上的虚伪的无常的一并地洗去。有山有水的向往是今日的梦想，也是他日的愿景；倘若莫名的喜悦如期而至，那我就可以殷勤周至地去伺候自己和往后的日子，自由行住坐卧，甚至消遣时日。

从心理需要来说，我想建一间很大的藏书楼，书籍不少，不管古籍还是现代书，不管是自己的还是朋友送的，都是我所爱读的；里面有净几明窗，我轻轻进入，安静地走开，推开桌前帘布，可闻山风，尤其是春雨抽条的绿春，或风摇枯木的秋晚，遥望天空，看无尽的云容岩影。旁边即

有卧房，床榻上有收拾得好的干净软褥子，身在里面如同裹挟在半空的棉花里，倦了，一头扎进去，可满足昏天黑地的像死去了一样的睡眠。

当然我需要一个不算大的画室，画室有画案，案旁有老桌，桌上老有一两枝鲜花，插在小瓶里永远不谢，室内悬一两字画，字必远尘，画须空灵；画室门口有我手种的芭蕉、葫芦和藤萝。在此一来可以验证自己暂离北京后可享受所有的闲情逸致，二来可以慰藉倦游的心情，了却少年身上捎带至今的市井情怀。

还有一间不大的茶室，是用在饭后与家人小聚的地方，也与远道友人一起，不管茶叶叫茶叶，而称其为"雀舌"或"麦颗"；也可以一人体会那种"幽"，或有二三人的所谓"胜"，茶室有简单的陈设，茶座上有苦丁及各种绿茶，也有莲心、松子、杏仁什么的。

院子必须很大，入内有几排类似石榴的小果木树，目之所及，那些绿澹然而光润，除了一块见方的土地，上面种满辣椒，给足自己的同时还可分送朋友，其他的地方就都种着花草——其实没有一样是名贵的，这样就交给老婆去打理好了。

照这样的一个计划来建筑房子，大约总要有一笔钱来支付地皮，另笔钱来充建设费及各种杂项，否则总有点画饼充饥的味道。去年年底，在考虑周全之后，将这私愿对

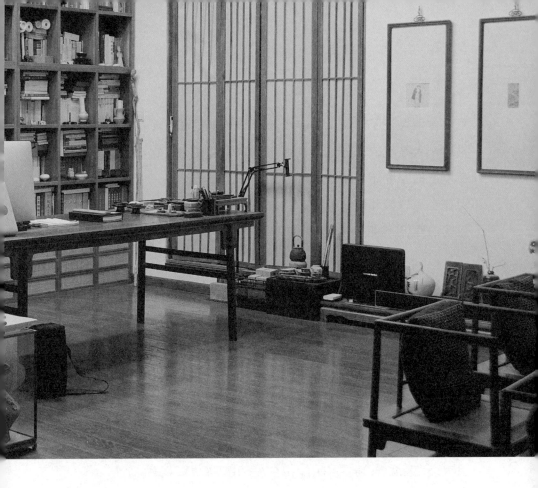

每一位朋友说了一遍，其实土地至今还未见影。现在只想筹出一大笔现款来建造那一所不算奢华的住宅，它不管是在南方的家乡还是家乡的南方，胡思乱想的结果，使得我现在也可以设计许多的园子，堆放在我的画案，暂时给我自己的理想一顿醉饱，如荒者的画大饼、旱天的画云霓。

至于园子，照李笠翁的说法，土木之事，最忌奢靡。但照中国人的理想造园，陆绍珩说的那样倒真好：门内有径，径欲曲；径转有屏，屏欲小；屏进有阶，阶欲平；阶畔有花，花欲鲜；花外有墙，墙欲低；墙内有松，松欲古；松底有石，石欲怪；石面有亭，亭欲朴；亭后有竹，竹欲疏；竹尽有室，室欲幽；室旁有路，路欲分；路合有桥，桥欲危；桥边有树，树欲高；树阴有草，草欲青；草上有渠，渠欲细；渠引有泉，泉欲瀑；泉去有山，山欲深；山下有屋，屋欲方；屋角有圃，圃欲宽；圃中有鹤，鹤欲舞；鹤报有客，客不俗；客至有酒，酒欲不却；酒行有醉，醉欲不归。

但对我来讲岂不是吃饱了撑的？

2011 年 5 月

圈 子 里 的 笔 墨

高致之相

　　海龙制印若画者写崇山峻岭或浅汀平坡，大印开张，小印安静、内敛，这是他从内心深处的"高致"体验，有宏大之象，有精致之能，而且海龙对书斋文人极其向往——既有高峻之险，也有平滩之静。

　　这是一个考验忍耐力的时代，有时"从残酷的场景前滑落自己的笔锋"：偶尔的不慎与不省招致外来的与固有的东西碰撞，间或还有错杂、零乱的缠搅，故衰荣生灭之中让人"消宵惆怅"，不断的停匀之象古有之，今人更甚；以海龙的内力与耐力，恰恰是似奇反正之中，诞生了罕有的生气。

　　许多人偶尔的谈吐能精光四溢，而有人糨糊不知所云。篆刻印文是表达作者的内心指向，海龙多援引古人雅致语，觉向来肆意，用敬之道，同时也表达他

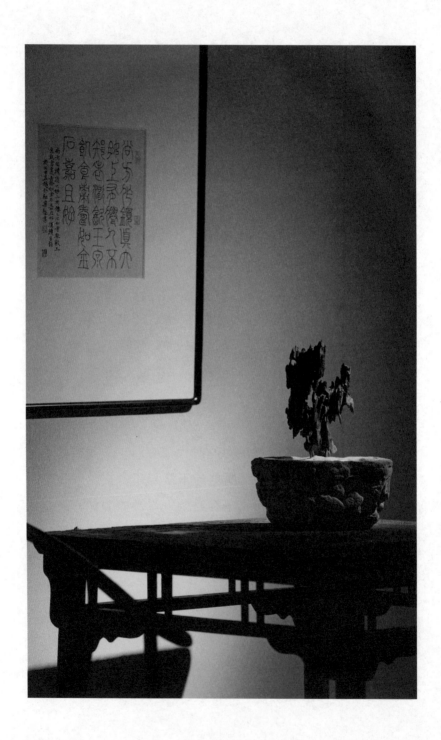

心性的雅致。

海龙甚考究，考究来自内心的始终温养，温养能神恬气静。窃以为不甚考究者，书不据证，失篆刻之规矩，任意削砍，以丑怪为能，以出格为美，与重个人而轻道学的态度亦大相径庭，仅仅流于粗俗。

当然，还有那种伪文人玩假骨董，且大谈闲适之美，更不免让人心生厌感。

"人生忽如寄，寿无金石固"，作品当中岩壑之姿也好，玉堂之彦也罢，则又自有分别存乎其间，艺术之为物，以人感人，以精神相应者也。

艺术与诗性又极其一致，既须入乎其内，又须出乎其外，入乎其内，方有生气，入乎其外，才能高致。海龙或许还能像丰子恺先生说的"已足使履霜坚冰的敏感者兴起无穷之慨，已足使顿悟的智慧者痛悟无常"呢！

<div style="text-align:right">辛卯秋深于琅园灯下</div>

"映雪万象" 名家展序

中国绘画的基本特征是强调主观心灵感受和意趣抒发，讲求意象之中的情感寄托。正是因为审美关系的基本特征，我们在造境时追求物以情观，在这种情往兴来、神与物游的关系中，人与物象间融和无间，故中国绘画强调外师造化，还须中得心源；在艺术表现上讲求意到，推崇"虚实相生"，或"不着一字而尽得风流"。在形式美问题上，往往把形式因素同主观情志相联系，即不是把形式作为回避内在的粉饰，而是作为作者情志、意趣的体现。

然意趣的表达要以"正鉴"为旨归，故刘昼在《刘子·正赏》里指出："赏而不正，则情乱于实。"另外"夫观文章，宜若悬衡然，增之铢两则俯，反是则仰，无可私者"，这也是对"正鉴"的清晰说明。可见，所谓"正赏""正鉴"，讲的是审美反应无须曲解审美对象客观的美丑属性。忽略了审美的底线，审美就走向了无是非无良莠对照的相对主义。

这正是本次画展的缘起。

在当下人们对绘画的解读已经失去了最基本的标准，因此，正本溯源，重新梳理绘画在人们心中的价值标准，借古开今；提倡神恬气静，令人顿消其躁妄之气者，坚持绘画艺术的审美本质；主张恬淡中至深远，冲和中见生趣还须"自律"，须确立其自身的一套论辩语汇和体系，没有不证自明的自律，也没有纯粹属于视觉观看的自律，其背后总有一系列理论话语在作支撑。

让那些花拳绣腿、动辄自立门户的所谓艺术远离我们的视线，让古淡天真离我们近些。变化之至而不离乎矩矱者，典雅也；能集前古各家之长，而自成一种风度，且不失名贵卷轴之气者，大雅也。

"万象"者，当然万千气象。

琅园·与谁

自北京返故里，难免涌起乡思。小时永新乡下戏鼓憬然在侧，恍然身入其境，待到逢春时节，让我在回味中品咂到一份隐隐的青色，即便深秋，似乎天地间在四处洒落凡庸，唯江南独自迷人。

因为生长穷乡，相对我喜欢的自然之美，绘画本身是琐屑的，且我常常自扰其实年光未能倒流，自扰也是庸常所为。

古来佳作不计其数，代有圣贤，比起潮流时玩，我更

心仪于古人的闲适，今人处境大多虞诈，未免人心浮嚣。文士本可以文雅风流的，这么些厉气裹挟其中，就风雅不起来了。

回想这几十年的书画生涯犹如世故尘劳，做弄几番喜忧参半的跌跌撞撞，最值得的是依然还在悠闲宁静地进退，而非无休止的劳蔽。

"与谁"是我奢求于凡间的一点冀望，或许心境可以更改，"与谁"就让他自由地去吧。

是为序。

琅园·浮尘过眼

书画只是我生活的一部分。

倘若您以为我的作品还没有太多虚妄，或是我的乘兴能成为我们彼此相逢的欣喜，我内心当然会感到欢愉。如果还有别的，那是自己在认知和学识上的浅薄。或如您一样对安静的笃定，我喜欢内里的安详与一泻之间的澄碧。

当然艺术家希望以话语恣肆，去拥有旁人闻所未闻的品质，而我却常常坐井观天，犹如在月朗星疏的寂夜，来听枯木的闷响或是风的轻吟，故也有无端的遗珠失璧之慨。

"夫天地者，万物之逆旅也；光阴者，百代之过客

也。而浮生若梦……"

在当下，我更如浮尘，或过眼消黯。

是为序。

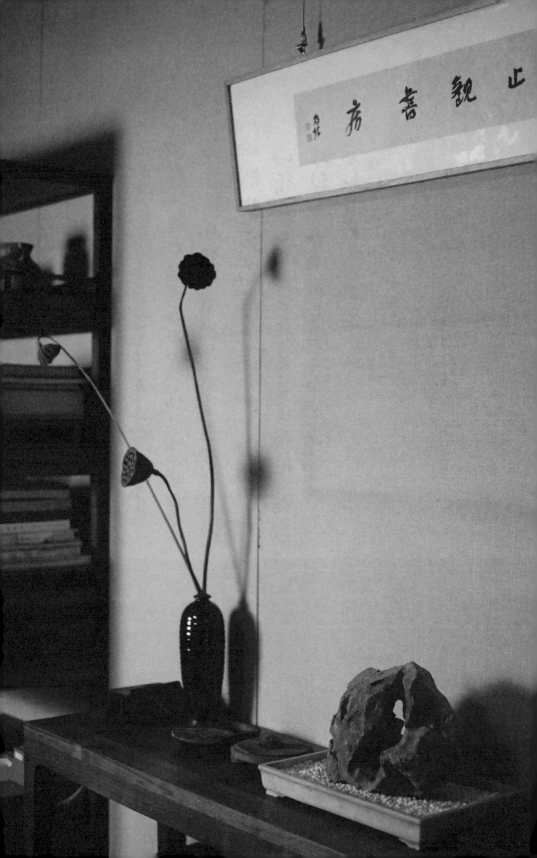

《中国书房》卷首语

第一卷

自 2015 年以来，止观文化期望打造一个书房：里面不大，可以清简恬静，闻芳草缛苔；也可论古今之变，谈安身立命，还有文房之优、文字之佳、音律之美。入内，东墙置道、释二家书，西壁藏儒家典籍，杂置法书名绘；房内散淡风格，老爷做派；入门有老梅一枝，或可空灵，低枝辉映，也可遥挂明月。菖蒲数盆，周于砌下，有好事者笑谈设赌一局，愿输者伏案，或弄琴瑟，或壁一幅，还须罚谈自古及今，无一定之规。

自古富者可专门筑楼，雕栏玉砌，贫者或室仅一案，环堵萧然。唯止观于闹市之中，比上略不足，比下甚是有余，一楼设谈今论古之所，二楼有编撰图文之地；向例，一点空闲将之列作清供，勾留岁月之地，句逗迹。另止观又出版《中国书房》一册，内设栏目数种，其中文人工匠，皆有归属，"故

山归梦喜，先入读书堂"。其间有清新空气，亦有藻练精神。要不清代戏曲家唐英律己联云："未能随俗唯求己，除却读书都让人"，真是雅量。

第二卷

书房之美，在于意蕴深远，止观书房备有低矮的床榻、朴素的几案、空白的木牍，以及各种文房器物的组合，止观书房也有一种情感的寄予——它迎来送往各种浑身"骚气"的人。其实"止观"本意于清修或内观：自期于收敛心神，或聚集精气，既有所知，又知不足。此外，书房之永日据席，长夜篝灯，若要比南宋诗人陆游的"老学庵"，或少了些许清淡，但若要攀比一下明朝张溥的"七录斋"，或许还多些陈设呢！案上一册《中国书房》，附茶若干，知己若干，可明心自鉴。

南来北往之客平添书房中的交融，杂谈杂求，往往又中和气正。

为湛翁先生造访杭州，在昔日的南宋古都，近距离触碰烟雨江南的大儒气息，或一窥隐逸于尘世间的万卷经史，来荡涤一下内心的轻尘。或许我们的不懈也能让古为今用、大器舒活，还有"用"器之道，但凡皆化作一缕缓缓书香，镌刻于《中国书房》的每个角落。

丁酉年于维也纳多瑙河畔

第三卷

王禹偁有名句曰"风帆沙鸟，烟云竹树"，所以他的书房窗外让很多后人憧憬不已。尽管如此，但每个人的书房上下植点花木、装点绿妆还是易如反掌的。当然也不是所有的欢愉都可以纵情拥有，譬如南方的芭蕉有文雅韵，但迁离南土或生死难料，只因北方干燥，尽管命贱却并不听命。好植者可以改养竹，笠翁说"惟竹不然，移入庭中，即成高树，能令俗人不舍，不转盼而成高士之庐"，对于书房窗外，无扰就是奢望了，还要渲染什么与世无争，难免有点得陇望蜀的滋味在里头。再倘若西墙挂幅米襄阳《烟雨图》，而香风不散，左右联颇似鲁公味道，却是清人句，上联曰："四水江第一，四时夏第二，老夫居江夏，谁是第一？谁是第二？"下联曰："三教儒在前，三才人在后，小子本儒人，岂敢在前？岂敢在后？"出得廊前，如果再有假山相衬，流水缓缓，池鱼相伴，其间喜悦，恐怕连书都懒得再去读了。

止观书房自始至今，看古阅古，也发幽情，偶尔也矫情一回，窗下还有抚琴声，难得有高山流水的冥想，偶尔有旷远澄澈的倚伴。

所以本期以担当（普荷）作为主题的想法由来已久。

担当师事董其昌。此次登临鸡足之地，拜会感通寺，尽在苍洱之间，感念担当书偈："天也破，地也破，认作担当

便错过，舌头已断谁敢坐。"荒率纵放，大有解脱之相。然而担当尚以诗书画言其志，就不好解脱。止观书房仍以书房器物为理由，也没办法解脱，即便每天念大悲咒五遍，接着念宝瓶手真言三百二十四遍来求摆脱，而后仍然摆脱不了，依然喜欢那些石头、那些瓶瓶罐罐、那些长长短短的旧物。

丁酉年七月于琅园

第四卷

　　《长物志》其中一卷"室庐"，开篇即言："吾侪纵不
能栖岩止谷，追绮园之踪，而混迹廛市，要须门庭雅洁，室
庐清靓。"我也见过其他明人的笔记，如"市声不入耳，俗
轨不至门。客至共坐，青山当户，流水在左，辄谈世事，便
当以大白浮之"。

当然诸多的要求，我们也未必能达到。

《中国书房》出道三年，集众人高逸智慧，打造书房一舍，成书一册，推出极尽精巧之器物，烹茶款客，最终我们还是鼓捣读书品评……三年来，天南地北友朋不计，虽未能于溪山纡曲处择屋，也不能长松明月下唱酬，然廛市中一隅清供，尽陈文房书斋中必需之物，形微身盈，小型大器，在若有若无间，也在忧乐参半中。更有友人赞曰：入得"止观书房"，门外喧嚣如隔世，却懒得再去理会。

书房内随处可见者，尽是古器。或置茶具，或列金石玉瓷、竹木牙角；或供多尊造像，上至北齐、北魏，下逮明清；或陈几种快意书、一本旧法帖，让这些灵物目之所及，每日对你挤眉弄眼，使你欲罢不能；而这些陈列听起来件件有来历，触起来各个有生命。还有那些小倦的意思、汉书的情节，如缱绻笼罩，真能将这平常日月消磨得一干二净。

本卷"文心相印"以史学巨擘陈垣先生。数年前于启功先生处讨得《启功丛稿·题跋卷》，恭敬阅读，知陈垣夫子之对于启功先生，如给予生命之人。后来方知援庵先生在敦煌学、宗教史以及民族史方面的成就鲜有匹者，也鲜有来者，"盖先生之精思博识，吾国学者，自钱晓徵以来，未之有也"（陈寅恪先生评）。先生之思想，承清代朴学，与乾嘉学者代表人物钱大昕为一脉。

"天工开物"则以纸为讨论主题。或以"汉初已有幡纸代简";或曰"成帝时有赫蹏书诏";至后汉和帝元兴中，常侍蔡伦剉故布及鱼网树皮而作之弥工；晋代始，书画名家辈出，《晋书》："为诏以青纸紫泥"；贞观中，始用黄纸写敕制。至于纸之前世今生，内有精彩之论。

其余掌故抑或杂谈，则以"书房内外"来听、来看，多文人画家史料和鉴赏心得，也有奇行异相。若书房常有高阔之来客，儒冠羽衣。风流意态者，满屋莫不绝倒。痰唾珠玑，恍惚之中让一屋书籍跟着哄堂大笑起来。入世稍深者，渐渐煎熬成字画珍玩的油腻客，画家从门口进来，声音从窗口出去。也有清纯若处子者言"君莫把我看简单啰"。至于书房真正要发掘的，当然是方寸间依然诗意盎然者，还有把永恒放进一刹那的时光里，也让书房刹那间光芒四射。

当然这也是止观书房未来要做的。

<div align="right">戊戌年春于琅园</div>

第五卷

生此世界，似乎并不一定得读书，况且读书也未必是读圣经贤传，读了圣贤也未必能俯拾天下。一切不深究，深究也未必穷理。

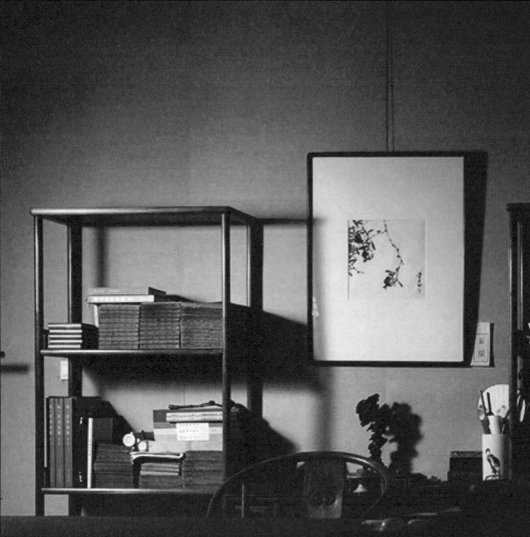

惟好书者必穷理。

《中国书房》一直以文人书房作赏心乐事，常约三五同好，伴有琴瑟，同好多怀绝艺，譬如谈纸者用以垂世，谈笔者尝为生花，藏墨者言其焕彩。情化后的某个小段落。某个小物件，似是人间之至乐，不可辜负。

待客是豁达事，也有实在不能谈技、艺的就撸袖子论酒，言其消融，亦有涤烦。总之，书房内外，既可以放肆高歌，也可以卖弄矜持。

或内或外，无论有多少的憧憬，憧憬书房在未来能筑室数楹，其间四壁清旷，空诸所有，内有藏书，可仰范氏；版本之盛，比之"过云"；也可备讲坛之用，供南来北往之应。

而本辑"筑室溪山"之潘（静淑）、吴（湖帆）之"梅景书屋"则是另外景致，庭院深深，细思处是红了樱桃，绿了芭蕉。

常言书画赏鉴是雅事，稍有滑落，则满盘商贾；滋味浓时，切莫减三分让人嗜。随人增减者，无非立名心太急，抑或讨好太多，寸积铢累，终究得弃。奏琴也如此，曾在座上，见有粗俗者出示通俗音乐让奏之，场中惊诧者拂袖离座。本辑"天工开物"一栏有斫琴秘示、乐律之学，内有细究。

曾在杭州孤山，欲访俞樾主持过的"诂经精舍"未果，后访俞楼，远眺湖山，别有一种境界。再则于古籍书店得《诸子平议》《古书疑义举例》，方读得乾嘉学派之皮相。而中国经学之渊薮，于我本人来讲，只是偶遇。

本辑以俞樾为主要研究对象。记得俞曲园曾有一联挽蒋光焴："万卷抱丛残，当时三阁求书，曾问劫灰搜坠简；卅年磋契阔，他日一碑表墓，自惭先友列微名。"不愧是读书人怜藏书人，一联即并千古。

己亥年正月于置起楼

第六卷

各种原因叠加，以至于第六期书稿一再延后。本来做书的虔诚来自我们简单的快乐，而今天我在书斋里却发现，除了闲暇的清坐外都是谈疫情，天南地北之间愈去愈远，思虑夹杂妄想，昔日的热忱减少而琐屑渐多，顿感三年时光空虚。

还有些不能不提的因素，如同文章的采集、寻觅图文的闲趣戛然而止，一念不着的滋味难言，等等。最重要的是我们怎么去调整我们接下来的编辑工作，还需平和地举办读书活动，旷达地面对大家精挑的阅读：给偏好者以适宜，予读书人以欢娱。

我们提倡书斋里的评书读画，也希望在文章的选择上推广子思所倡之中庸生活，或慵懒，或用功，或在懒惰中略用功，或在用功中偷点懒，总之，书房的存在是为了让我们自身不觉无聊，也不觉厌倦。

本期主要人物之一游寿先生是我多年以来一直喜欢的书家。先生一生没有盛名，但也不隐逸，她显然是一个极简朴地过生活，而不在乎甚至有点卑视世俗功名的人。她的"废笔成冢，池水尽墨，不如读书万卷"一直是我的策励之言，而乃师胡小石先生所谓"儒林、文苑须兼而有之"深刻影响了其一生。游寿先生在学术上的确如此做，涵泳典籍、探赜索隐的严谨治学更为后来学界所重。

从学者治学进而论工匠，本期重点在于"滴漆入土，千年不坏"的漆器。雕漆以宋代最宝贵，但多以金、银为胎的宋代漆器留存极少。明清时期的雕漆作品占据专业书籍报章各个角落，而其与宋时相比有天壤之别。相比之下，当代雕漆之珍者更是凤毛麟角。数年前我在东京旧肆尝购藏盏托数套，回来后反复比较我们同时代的文字记录，发现我们的著录常常阴阳附会且行文艰涩，非常人所能理解，以致文献无法传播。 本期漆艺的文章选择从浅而深，配以图饰，让大家可以直观地了解。

本期书房着重推南方之过云楼，顾氏家族经六代人一百五十余年传承至今，而许多号称读书的人却从未听闻，其

中一个重要原因是顾氏对家藏善本书籍秘而不宣。为何这样？今人无从知道。但也就是这样的一条家规，使顾氏藏书大部分得以流传。从这一点来说，顾家的藏书是幸运的。

如果我们趁尘世人生还有一点诗意情调，应该去访访过云楼。

此外，从文房器物到日常用品，从笔洗至博山炉，从佛堂到禅修，是以广厦千间，容身者八尺，食前方丈，充饥者二升而已！

"文章是案头之山水，山水是地上之文章。"还可以像往常一样闲散地读书，而且所看的书里也偶然有几页颇惬心目，是《中国书房》以往、今日乃至未来的追寻，只是这种努力任重而道远。

辛丑腊月于置起楼灯下

"静水流深"展览前言

《老子》："微妙玄通,深不可识……敦兮其若朴,旷兮其若谷。"又:"上德若谷。"王弼注:"不德其德,无所怀也。"我一直以此作为衡量当代有宽宏气度或"雅量豁然"之人。

而本次展览邀请当代"雅量"名手一十二人,图绘者,当然不啻于在视觉上得到"豁然"的确认。披图可鉴,或以此辨雅俗。

鄙庸俗,以力矫时弊,尚雅而隆之,乃"崇尚"一贯追崇,从东汉许慎将"美"释为一种"甘"味,到清代段玉裁说的"五味之美皆曰甘",中国美学所注重的"尚

雅""崇雅"为人文精神基础，并走向中正之道。人在
天地自然间最具有自身的独立性，故人可以"为天地立
心"，能"参"天，并"摇荡"于四海之内、天地之间。

且书画以审美心之所发，蕴之可为道德，立之为节
操，反之，剥削于财，任性于气，倚清高之艺为恶赖之行。

但我以"静水流深"来丈量本次展览的未来延伸，深
水在表面上看起来风平浪静，内里未必不波涛汹涌。我们
的文化需要走向"含敛"，又广之以圣哲之学。故可以"激
扬"，而非"张扬"，一味张扬，易极尽手段之能事。

艺术同样如此。

子曰·琅园

曹雪芹曰:"蓬牖茅椽,绳床瓦灶,未足妨我襟怀。"王夫之居深山之中,绝尘念,方得细密之作。这是古代文化人的一种高贵品质。

而今沧桑融于繁华,有人角逐于笙歌酒色,玩闲之余,置自身于醉生梦死之境地。在旁人红花加持、鼓噪喧腾前我装出满面死相,尽量保持身前自怜,休管他风云变幻、汹涌撞击,但也有人指出,看天就是傲慢,说笑就是放肆;心想若有诽谤与诋毁,我只有睡觉,闭了双眼只朝那梦里去,在那里可以风云相通,禽鸟呱嘈等一切天籁与寂静相安相得。

倘说当下若唐虞盛世,一切文化现象却"是如此的窈悲",无知与乱象真便如此,头脑绝难保持冷静,一切信仰与爱敬便无从言说。在某些"无畏者"看来,历史上曾经振聋发聩的先贤之声便若鸡鸣犬吠一样。

　　而今我文欲不能，胡乱安置，恍惚之中在古人面前附庸一下风雅，发发蛮力，缔造才子配佳人或母猪配癞蛤蟆的书画文章，聊当自遣，倘若有朋友从中读到一点人情的味道，我想您也可以尝试："花生米与豆腐干同嚼吧，大有火腿滋味。"

<div style="text-align: right;">汪为新于京城琅园</div>

阅音·琅园

　　古人往矣，故人太息，而今日繁华，英雄失路。吾取古事，华衮其贤哲，效颦于仰慕之人前，陶醉于山上之色，水中之味，抑或花中之态，而有时候，前尘往事，常见于梦寐中，数年以往，多放诞之作，且累诗篇若干，即便鄙陋，却记书画之未达。古人论诗有兴趣意理四格，故画也有别裁，曰欹清涩远：见山水清音，无不涤性，人生苦短，莫不悲惋。故吾所作罗汉、山音、鸟迹，明为笔墨出之，实

漫托之风云月露、草木虫鱼、佛道贤达，聊遣平日所思与未见。洞照当今，是谓之无奈，而亦自我郁结之消解，倘若有友人与言：文人未尽才，非书画所能穷达。吾以为知音。

"阅音修篁，美曰载归。"司空图夫子如是说。

吾向往之，却未能至。

"古色琅园"

我们在书本上见到许多为人治学的伟大声音,诸如"尊崇气节,贬斥势力","精神独立"或"知行合一"……古贤人从阅读中得"静气""卷气"并以此入画,使得他们作品大都彪炳于史册。而我们的所谓"超越"却在他们的气息面前显得浮躁、急迫与功利,现代人的群情激奋时常遭遇温文尔雅的讥讽——这是真正的存在。

我一直坚信读书与画画同等重要,我自己至今仍处于思绪混乱之中,这些都与我阅读的无序有关,倘若有机缘,我会调整我的阅读方式以应对绘画所缺,同时我个人的精神愉悦来自书画世界的贞洁与单纯——这是我通过实践才明白的,但我又是以书法绘画为职业的人,让自己的作品更多地在精神层面走向成熟或许是终身之求!

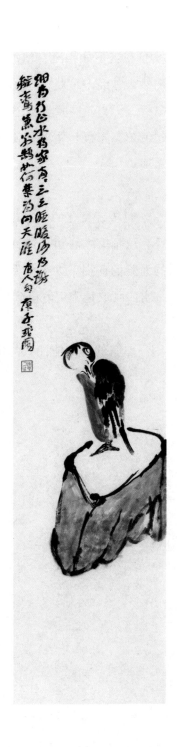

在当下如果没有精神深处的存在，我们会变得无助或茫然，曾经一度是向上的具有生命力的东西，今天却分崩离析，历史连同我们自己会淹没在烟尘里。"脏水与孩子一起倒掉"不停地重演，使得我们重拾文化的信心变得遥遥无期。

对传统文化的陶冶是交流、唤醒和自我实现的重要途径，从画家本身讲，或许艺术即为体验，只有在忍受严酷的考验的前提下才可能做到问心无愧，而一位讨好顾客或拙劣的画家是不可能得到陶冶的，当然也陶冶不了别人。

愿我的作品能让我的朋友获得清凉，而让我自己聊以自娱。

<div style="text-align:right">汪为新于京城飧居</div>

当代女画家作品展序

"其为质则金玉不足喻其贵，其为性则冰雪不足喻其洁，其为神则星日不足喻其精，其为貌则花月不足喻其色。"在《诗经》中，就收录许多穆夫人的诗篇，而后世的班昭、蔡文姬、谢道韫、苏蕙，还有扫眉才子、西川校书薛涛，能直追诗圣老杜，要平分工部草堂，谁敢以轻贱视之？……这些历代才女，或风流文采，或缱绻情愁，无疑给呆板乏味的文史典籍增添了异色。

以书画论，女子也不让须眉，蔡琰文姬、卫铄卫夫人、宫氏素然、管仲姬道升等诸位女子能忝列史册者，皆"婉然芳树，穆若清风"……

不管是"半笺娇恨寄幽怀"，还是"徒要教郎比并看"，既然是作画(诗)谢绝聊闭门，那就必然"燕寝凝香有佳思"。否则缱绻幽情何处去？

今邀得当代女画家展其华彩，不独赋于今时，更着眼于未来。

《品逸》小品展序

书画者盖以穷天地之不至，显日月之不照。《品逸》邀当今精英，举力成此雅集：或山水之川谷，天地之真气，肇自然之性，合造化之功。咫尺之图，图千里之景。东西南北，宛尔于目前；春夏秋冬，如妆于笔下。云出于深谷，纳于嵛夷，掩日蔽空，勃然无所拘……又须烟波渺漫，姿态横逸。或有笔下人物缜密而劲健者：幽人即韵于松寮，逸士逍遥于篁里，应对进退，擘妆适悦，其间触物兴怀，情来神会，可喜可愕。而花鸟则萧散简远，景物悠闲。不乏工致娇艳，意在淡雅清隽。书法数帧苍郁劲厚，得古人意。故黄山谷谓：穿凿者，弃其大旨，取其发兴于所遇林泉人物草木鱼虫，以为物物皆有所托……

是为序。

止观雅集序

　　岁在丙申之秋，京东中和，或数以百人计，皆文雅士。倾群言之凝思，合众虑而邈然。茗茶晚宴，钟磬相闻，俯仰之间，仲秋落蕊。止观者，经营者四方，唯商略其大概。其间分丹青，或名家而玄首黄管，留天地之色。亦有宫商曲度，优柔温润。轻风微送，芳香袭余。刚柔者，乾坤之正也。中和之夜，见世德之临云，集先人之清芬，止叹惋于咏唱，观古今之须臾。月笼连于池竹之侧，风骚于园树之巅。京都大德名宿，或携琴而动音，或列席而随吟，或投足而宴语，或枕研于斯兴。笼万物于形内，故璧合而珠联。案上文玩，构筑钓雨耕烟，书房诸物，记录坐卧之闲情。明月同行，异书难觅。所以兴起而作永望，虽喜极却有怀愁。

微言录

琅园日记之原辩一

京华数日雪，气温类似春天，一半儿枝头白，一半儿捎带些许漫尘，遮天匝地，铺地盈枝，大地茫茫一片，抵暮而至。亦唯其如此，俯仰之间，恍若粉缣长卷，内杂有管弦之声，哪来残雪之态？

疫情横亘数年，人与人分隔一长，心底难免生分，非无避世之嫌。卑微里弥感忧时之重，人至中年，世间一切妄念未消，难免堕入破硬瓦砾。

是以知人论世，心迹须参。见著因微，毫厘是察，闻而却步。

人传以笑地狱天堂，只为庸愚谈资，画界某常大放厥词之人，我以为其匹夫之勇，内心虚妄至极，虽有俗名，却不可欺以方圆，后有友人评我之言非僭，辩之非妄也。

故有言：善不由外来，名不作虚传。

又有酒翁饭囊，却以某国学研究院之名，我见其仆假烜赫，实则子服之屉，某日言及二位硕儒，言语轻浮，以极一时谑笑，而昨日见其悼念李泽厚先生原文，又是一阵惊愕。若泉下有知，张（岱年）与冯（友兰）先生二位该作何感想？

我也有嗜痴之癖，好逐臭久矣，俗乃俚俗之俗，一经俗人喝破，久则不可欺以曲直。

此时窗外已是沉凝欲堕，而我之感浮生却愈是茫茫然。

辛丑十月十三置起楼

琅园微言录

一

一路不再有沉厉的聒噪，两旁尽管还有渲晕似的夜灯，依然是清清冷冷的，当然也无可观。

真是的，这新春的躲懒，懒得笔也拿不起来。再联想到俞铭衡先生《演连珠》中云"盖闻云飞水逝，物候暄寒……日暮怀人，恻怆善邻之笛"，凄冷句，觉甚适。

二

读一两句书是囊中羞涩时的坐怀不乱，抹三五笔画自嗨是无事闲散时的兰因絮果。

三

案上流年，既沾泥带水，亦喜忧自守。有时邀名取利，偶尔逃名忘机。

四

江西宜春洞山入口，传清风阁手植树曲而奇崛，山门清樾，旁有荫庇之密绿，倘在夏时则漫天遮蔽，即便冬日仍如在秋水。前行数百步，则隐约见一碑有阴刻数行残字，半入泥土，偶闻方亭之竹篁，道尽而途终，断垣之寂，虽无语宛若闻低唱。夜留远黛，则若弥空之色，月孤气肃，山间尽皆寂阒，自行声出如丝，远处一塔林，塔内装藏开光，正欲近，梦醒。

五

或腐儒多事，理不通偏欲穷理，此亦我读今人之谓弘道，惜佛亦不度众生。

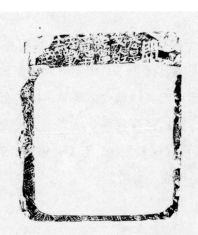

六

言语之恶，莫过于造诬。行事之恶，莫过于今日之泛媒体。败人之恶，莫过于每日跳转之娱乐新闻。世上诸闲事皆败兴所覆，此亦天欲祸人。

七

二分的如意事，三分的苟安，四分的凉薄，还有绝大部分的言不由衷。

八

人至此时年岁，有热情的衰落，有真切的体玩；有时颠倒失据，有时大喜过望。

九

这两年的疫情让人理性少许，原先腰有十文钱便振衣作响的人明显话少了，但另一种曝光的"蹭热度"却屡见不鲜，而且无底线地"俗蹭"，从各型演员到装模作样的书画家，从年轻少壮到垂垂年老，比比皆是！可以原谅的"俗"底线仅仅是俗浅，至多是俗味，若再如是下陷，便是将不要脸当成"露脸"。

十

称呼有职业称，有职务称，也有家属称。因侄女、外甥女都有小孩，我也荣升了"二外"（第二外公），始有得意，再而叹老，三而喟世。这多年在外边被人称老师，真是自惭形秽，后来也知道，因为济南问路时一概称对方"老师"。成年男性一律称先生，未婚女性称"小姐"，但现在女孩都不愿你称"小姐"，原因大家都知道。疫情后形势变化大，有人当面或电话里称我"汪总"，我不知是老板的刚性称谓，还是"某总"重新回到了社交礼仪的象牙之塔？以致饭局上称"某总"是否也代尊称？但不管怎样，还是让我想起了丰子恺先生那一幅作品，画面一高瘦之黑衣诗人在嗅一鲜花，背后俩商人悄悄问他：请问诗人是做什么生意的？

十一

昨日有朋友写了一篇关于"呼唤"名士风流的文章发我，我回：呼唤没有任何意义，一个属于名士风流的时代早已经过去，也可能不复来。

十二

张伯驹先生的收藏自不必说，他的大儒景行、菩萨善行也自不必说，其实他的古体诗词和音韵学修养也可以藐视他的时代，譬如"南唐久已轻屏主，饮水何须认后身"就让我想到宋时的梅尧臣或苏舜钦。

十三

按照维特根斯坦这位"荒唐的哲学教授"的话说，对当下的兴趣不过是一种哲学的，或者也有可能是艺术的职业癖性，这是一种需要哲学批判的、疗救的形而上学病症。

十四

明嘉靖年间有个文人叫朱载堉，他有一首著名的散曲叫《山坡羊·说大话》，开言声明自己爱说实话，其实全篇都是吹牛的假话。语堂先生曾说他"相信世上永无快乐之日"，但我发现他常常莫名其妙地独笑，不置可否地暗笑，其实这是为"吹牛"的人生透口气。

有一回我把这些讲给一位九十岁老太太听，她是一个老居士，立即对我竖大拇指：就喜欢你们这些一脸善相的读书人一本正经地说瞎话。

十五

以绘画论，（北朝）是历史上的璀璨时代。论绘画，在

当下是令人沮丧、惝恍的时代！大多悬羊头者，实为市马脯也。

十六

读书治园、遵生爱己，这种生活是晚明时期最璀璨的烟火，四百年后的今天甚或往后，依然是我们（生活）的选择，当然也可能擦肩而过。

十七

最近总见到几位著名的美术理论家的书法链接（其间不乏我个人熟稔的），有的通过书法内容表达情感，有的通过书法形式来宣泄情绪，也有的通过书法本体展示审美，当然，表达自由，这些都无可厚非。但他们没有想过"书法"本身其实门槛很高，它也是有情感有尊严的，你怠慢它、利用它，它也在很大程度上出卖你的灵魂，暴击你的教养，撕碎你的审美外衣！这就不可能稀疏平常。

这些现状又让我想起数年前看的一部很有意思的动画片，里边有个家伙（动物小懒）说道："写诗是很容易的，我也会写诗：小萝卜蘸点盐放嘴里，咔嚓！真好吃！"

不过要让我个人表态，这个动画片里的小家伙比起那些（美术）理论广告家——却可爱许多许多！

十八

一老朋友微信说道：这是个艺术江湖上的"混元星

相"：正亦勿能福厚苍生，邪则必然妖临天下……这的确是一个邪与媚的世界，从花街柳巷到猥琐粗俗，遍地丰姿冶丽。

我回了条：已然如此，尽量留点口德吧！莫在伤口撒盐。

十九

国内几乎所有美术馆和博物馆都存在书画修复人员数量不足、年龄老化的问题。而"冒牌修复"大行其道，连常见的装裱大都是毁灭性的。

二十

谈中年之惑，实在是不值一笑的平淡：淡淡地讲，疏疏地说，那些所谓的清风明月，其实半点价值也没有。

二十一

摹拓旧（藏）墨，寸迹难留。古有李廷珪墨为第一，张遇墨次之，兖州某朗墨又略逊。

二十二

秋黄之叶遇拂而落。秋未至而叶落，吾谓之病木。嫉邪或秉正，岳立或川行，往往乱于须臾，败于人事。

二十三

小空手卷（248×5）备于数年前目力尚好时，今日是强作光明遮眼花，却怪眼花垂两目，视力如"炬"一去不返。

二十四

一日与某先生在"皇城老妈"吃饭，先生忽然说："我这辈子写字，百分之九十九在悦人，百分之一勉强在悦己，其实我很可怜。"以先生之声名，能有此言，我当时颇为感动。今先生故去有年，我亦常诘问自己：这辈子有几件作品能算是自娱的？

二十五

花气微婉，如一怯书生。即便俏拔，终有"归欤"之叹。

二十六

这是一个相对好的时代，也是一个相对糟烂的时代。好在可以肆无忌惮地表达好恶，糟糕的是泥沙俱下，脏水和孩子一起倒掉。

二十七

尽是无聊事，欲辩解不休。

二十八

愿不再有沉厉的抱怨，愿不再有聒碎的浮夸，愿老天不再骇愕，愿大地不再罹灾……

二十九

坐对往史作前生，可能是幻；常以寤寐寓来世，终究是空。

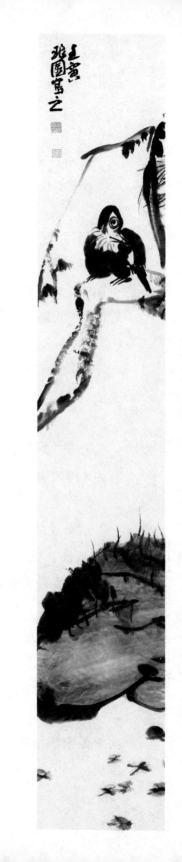

三十

学富五车者的寡淡，不如不遮不掩的率直。

三十一

当年有数位江西籍友人要拍《江右商帮》，来问我能否参与，我说"江右商帮"记的是明朝繁盛，其实没什么可拍的，如有金源可以拍《义宁陈氏》，这是我们江右在近代唯一可以拿得出手的。

每次谈江右，我都会想到陈寅恪先生，尽管他出生在长沙，但这个"全中国最博学之人"当然还是江西人。

至于"失明的晚年，不惮辛苦、经之营之，钩稽沉隐"而写的《柳如是别传》，可能更接近他自己的"诗史互证"。

另外在那篇著名的《王观堂先生纪念碑铭》中的"先生之著述，或有时而不彰；先生之学说，或有时而可商……"看得我等泪流满面。

还有他的三个女儿名字也让我百思不得其解，小女儿（由其父陈三立先生）取名"美延"，或典出《荀子》"得众动天，美意延年"，这是符合陈家传统，但大女儿取名"流求"，二女儿取名"小彭"，寓台湾与澎湖，其实更像家国情怀，根本不像出自一个传统文化深厚的大家族。

此外，以寅恪先生的学识与智慧，其成就可能超过乾隆、嘉庆时期的任何一名学者，却依然未能在那场文化浩劫中全身而退，真是令人唏嘘不已。

今天是 10 月 7 日。这是寅恪先生的忌日！

三十二

当代绘画这个行当比任何时代都有趣。本来是象棋赛，规则早就定好了，棋盘也摆好了，对手突然说要玩桥牌，你很无奈，那就玩吧，桥牌的规则也定好了，他突然就地撒泼打滚，然后站起来拍拍身上的土说：咱们玩这个。

三十三

留几分正经度过余生，剩几分消磨作个匹夫。

三十四

不如意事常八九，可与人言无二三。画恨苦，字尤难。

三十五

塞万提斯写堂吉诃德第一次出游：客店当堡垒，里头的妓女和店主各有身份。后来我知道他写《堂》时楼下是一家低级的小酒店，三楼是妓院。每一天酒店里的食客、妓院里的嫖客走马灯似的在塞万提斯眼前晃悠，写《堂》确是实景相照。

中国的青楼文化也成就了许多馋嘴的文人。青楼妓女精于世故，而文人多以缱绻的名义尝腥，一拍即合，像薛涛与元稹，鱼玄机与温庭筠，李师师与周邦彦，柳如是与钱谦益等。

当然这些艳遇留下了人物也留下了作品，不停地涤荡，连"青楼"二字也那么动听。

而今天的妓院大多叫"洗头房"，从功能来说言简意赅，但总是显得脏兮兮的，至于还有叫什么"文娱中心"的，惊心的同时好像要来场直播。

上回与著名的陈先生一起去巴黎等地，随行中陈先生再三强调：好吃的东西必须具备脏、乱、差三个特征，我想到塞万提斯，也想到洗头房。

其实陈先生也不愧对"文人"之称。

三十六

朋友 H 君介绍一宝贝找我，索书四尺对裁，内容是《钓台题壁诗》，这宝贝还说非常喜欢郁达夫，更喜欢这里边的"曾因酒醉鞭名马，生怕情多累美人"句。过一会又转信息给我：这原题不叫"钓台题壁"，而是"旧友二三，相逢海上，席间偶谈时事，怅然若失，为之衔杯，不饮者久之，或问昔年走马章台，痛饮狂歌意气今安耶，因

而有作"，他一再强调：这是以题代序。故书写时请一定都写上。我说都写的话字就太多了，四尺长条字写得密密麻麻，像纳鞋底，他说拜托啦！我就问还有郁达夫好玩的故事要不要也一并写在里头，他问什么故事？我说：郁先生请朋友下馆子，饭后从鞋底抽出来钞票给老板，友诧异问何故藏钱于鞋底？郁达夫说："这东西过去一直压迫我，我现在也要压迫它！"未想这宝贝听了欣喜若狂，问我能否用书法的形式表现一下那个故事？我哭笑不得："我上辈子没压迫过你，你这辈子为什么要压迫我？"

三十七

马一浮先生有言："但使中国文字不灭，吾诗必传，可以断言。"又曰："吾诗当传，恨中国此时太寂寞耳。"马先生为人谦谨，绝少作如是语，可见他对自己的诗学是何等看重。后见钱锺书先生讲"学问"："大抵学问，是荒江野老屋中二三素心研谈之事，朝市之显学必成俗学。"钱先生生前最敢讲，此为箴言。

三十八

昨半夜，一友人电话里说当下文学十之八九属于"引车卖浆"之流，并说当代书画尚不如今日文学，并问这个评价如何？我答曰：秤头半斤，秤尾八两，给你再加个五钱吧！

三十九

夏丏尊先生在《晚晴山房书简》第一辑的序文中说："师

为一代僧宝，梵行卓绝，以身体道，不为戏论……"然《金刚经》又曰："若以色见我，以音声求我，是人行邪道，不能见如来。"其实人渺如芥子，谁又能做到置身化外，诸事不理？

四十

……前年复木先生以水墨花鸟为名命作，一开为书，对开为画，合成册页共一十二帧并嘱请某名儒题签；复木先生错爱，庋藏三年又携至京。今撷拾往事，三年如隔日，观旧册，又题。

四十一

那年接受一个媒体采访，某批评家先生也在场，他先讲。当主持人问：您怎么看待艺术家与批评家之间的憎厌与轻蔑？他语速极缓：都不容易！主持人又问：当您面对传统艺术与当代艺术时有没有立场冲突，假如您去策展，是否做到"公平、独立、学术"？他想了想又说：都不容易！主持人指展厅里何作品，您觉得他的作品是代表传统？当代？还是仅仅代表学院？批评家说：他是我熟友，如果说他传统，我不干；如果说他当代，旁边人未必干；如果说他代表学院，我不就在批评他吗？这个主持人觉得批评家先生既风趣又乏味，转身问我：您怎么看待某先生刚才的解答？我也没多想，说：都不容易。

四十二

明人《菜根谭·闲适篇》："遍阅人情，始识疏狂之足

贵；备尝世味，方知淡泊之为真。"今二者皆失，多名利世故者，少名士。故又曰："世事如棋局，不着的才是高手；人生似瓦盆，打破了方见真空。"

四十三

闲读《世界大师思想盛宴》，尼采有几句话可以记录下来：1. 所谓高贵的灵魂，即对自己怀有敬畏之心。2. 上帝已经死了，因为我的存在。3. 道德有两种：有独立心而勇敢者曰贵族道德；谦逊而服从者曰奴隶道德。

除以上外，他就是个神经病。

四十四

太炎先生讲的六种精神痼疾："诈伪无耻，缩肉畏死，贪叨图利，偷惰废学，浮华相竞，猜疑相贼。"昨天有，今日有，以后当然还有。

四十五

一日幸与大风堂弟子刘老先生在和平门全聚德用餐，刘老曰：一人学问既好，书法亦善，惟画稍逊。问：您说的谁？答：黄宾虹。

四十六

十数年前长富宫饭店，当时悉数到场名家：华君武、启功、方成、钱绍武、沈鹏等先生，晚到有何海霞先生。何

先生进门，拐杖敲击地面数声，若鸣锣开道，谁也不瞧，径往里走，诸位起身称"何老板"。戏称之？尊称之？迄今我不知"老板"何意。

四十七

二十年前，我居和平里，离董寿平老人府上有二百步路程，董老门人嘉兴曹先生自南方来，欲求董老书法四尺三裁二幅，董老不在，留三千金与我代求。数日登门，转曹先生意，书二幅，其一上款有"王某廉"，董老问：哪个？我答：廉价之"廉"，一旁董老家属弗悦：小伙莫乱讲，字已够便宜，须与老爷子讲"廉洁奉公"之"廉"。

四十八

曰：桑榆之光，理无远照，但愿朝阳之晖，与时并明。居京城，大不易。

四十九

常常（有那么几位）以学者自居的人，隔三差五在微信朋友圈标榜购书记录，晒书房图片，显示有充栋之藏，而平日文字满篇俚俗，见之，犹如"癞蛤蟆趴脚背上，不咬人，只恶心人"。

当代也有几位先生，入室见满屋堆砌，案上胡乱搁置，书架上数册书东倒西歪，厕边、茶旁皆点校善本，心底刚生些满不在乎，先生缓缓开口，句句惊心，本来手脚放肆，便又收紧。

五十

画跋之十二：夫画者，六朝后，有精绝之论。古时之读书者，第求为文士，立身行己，不乏清慎之修。进趋俯仰，眼底逐风尘；无事闲无思，鸡鸣当檀越。凡言，尽意莫佳于淡，凡兴，慕之莫过于古。以消遣作提躬，处隐微之自悯。偶也供莲花残瓣，淡荡秋池之月；窗外半帘翠色，浮见踌躇风清；庶几若甚于避秦，花间雨过，则散漫而无功。幸得画一帧，欣慰欣慰。

画跋之十三：古之读书，第求播远，一为文士，又微不足观。丹青之盛，今者多不继，继者多为奴，靡其精力，销尽日月，以为凌出古人，其实又不若远甚。终为或畔散乖异之想，杂之以谶纬，乱之以猥碎，置于侧，是欺世，上形下秽。余也无能，未有半步之建构，惟藉短暂之欢愉，记光阴之虚度。如季伯言：貌甚丑悴，而悠悠忽忽，土木形骸。

五十一

这个世界少有真正意义上的道义担当，缺少独立意义上的担当。逮住一个可以往死里按的话题，破口大骂，其实大都不明就里，只是在蹭热度。如同站在一片瓦砾中哭丧，你以为他悲伤透顶，想办法来安慰他。他打扫完眼角的泪水，低声问一句："你觉得我刚才哭得怎么样？"

……

五十二

有曰：至于凡俗，当惜分阴。吾真凡俗，视光阴若粪土。

五十三

"十语九中未必称奇，一语不中，则愆尤骈集。"谓之：止语。

五十四

某君早年治印，多年退隐江湖，活得极是逍遥快活，昨夜突然抽风给我发短信，说一生还是佩服齐木匠："老头子一生都活在自己世界里。"我也复了句："老头命硬寿长，固守七戒：一戒饮酒，二戒空度，三戒吸烟，四戒懒惰，五戒狂喜，六戒空思，七戒悲愤。"等过了许久，他回了句："从这些来看，这老头又白活了！"

五十五

昨天一研究睡眠的朋友告诉我：子正的时刻，哪怕二十分钟也一定要睡，睡不着也要想尽一切办法睡。过了子正时大约十二点半以后，你不会想睡了，这很糟糕。更严重的，到了天快亮，四五点钟，五六点卯时的时候，你又困得想睡，这时如果一睡，一天都会头昏脑沉。所以想从事熬夜工作的人，子正时，即使有天大的事也要搁下，睡它半小时，到了卯时想睡觉千万不要睡，那一天精神就够了。刚才接他信息问："你怎么还不睡？"我接着问他："那你呢？"

五十六

"鞠城铭圆鞠方墙，仿象阴阳。法月衡对，二六相当。建长立平，其例有常。不以亲疏，不有阿私。端心平意，莫怨其非。鞠政由然，况乎执机！"这篇李尤的关于踢球的文字叫《鞠城铭》，距今一千九百多年。千年来，中国人对球有很精彩且独到的理解：譬如我在学游泳时抱着足球一直狗刨，譬如我一个小兄弟从小不好好睡觉，他母亲往他怀里塞个足球，从此安神，说至今夜里时不时想到那圆咕隆咚的东西，快乐得想要死；大学老师找我谈话时也时不时拿球说事，譬如足球与气球："经常被人踢来踢去不见得就是什么坏事，而时常被人吹得云里雾里的，那是挺危险的事。"我和小玩伴以及大学老师都不踢球，但都可以说球。这几天看世界杯，我常常想把声音关掉，因为解说员让我想起当年在北京一场青少年国际足球锦标赛，比分是我们 0 比 27 落后，而解说员不停地在说："这不是一场足球赛，这是篮球赛，这是篮球……"

五十七

求其原因、定其理法者，事物变迁、明其因果者，此皆为学问——学问皆难！然玩物适情，饱食终日，视一切结果为无效者，为最难。

五十八

《世说新语》里讲，一次王恭（东晋大臣）自会稽回，同

宗（王忱）去看望。见他坐在一张六尺长的竹席上，便对王恭说："你从那边回来，这种东西应该不会少，可以再拿一张给我。"王恭什么也没说。王忱走后，王恭就派人卷起那张竹席给王忱送去。因为没有多余的（竹席），就坐在草席子上。后来王忱听说这件事，很感动，对王恭说："我原来以为你有多余的，所以问你要呢！"王恭回答说："兄还是不解我！我为人处世，没有多余的东西。"

五十九

作品好，理论家要学会闭嘴，一切语言都是废话；倘若不好，理论家也要闭嘴——一切语言都是废话。

六十

京都高台寺富藏晚唐五代（也说宋人摹）画，传守至远。然数往未见，心有戚戚然。叹家国败落之时，画迹分异，或轶不具，又遭剪割。后知其戾然成集，予获其一二，读来心底杂陈，以为史上惟作品可以贯天地而无终敝，即便有大逆之取，终须光乎日月。返京数日，慵懒中精神自靡，心有债强而手不拂戾。数月后惭其疏惰，遂作此人物册，且以小楷记于册旁：不与俗子论倾心，不与滥恶论雅正。惟浅学识暗未敢遽跋，今复观，爰题于册尾。

六十一

把自己养得挺贵，只因为交不为利，更何况委曲求荣？半截"清凉"慰寂寥。人情狙诈，你试试内不愧心，外

不负俗，这一切"究竟"做给谁看？

六十二

今天见柳诒徵后人焚书一图，让我想起清代文学家石韫玉。石也是大藏书家，未第时，看不得黄书、淫秽色情刊物以及与正统思想不符的书，遇则烧毁。他给自己的藏书库命名为"孽海"。家置一库，收书几万卷。石最敬重朱熹，一日阅《四朝闻见录》，内有劾朱文公疏，怒极，回家把老婆头上手上金银饰物换钱五十千，再搜罗家中所有银两，购《闻见录》三百四十余部，尽付一炬。都是"烧"，惟古今不同。

六十三

张之洞当年提出"中学为体，西学为用"，成为晚清新式知识分子最典型的西学观点，认为西学在器物、制度上胜过中学，但在基本的思想等方面不如中国。尽管我对以上观点持保留看法，但在众多人的叙述中这也是较为清晰的观点。今天的"艺览北京"也好，前些天的"艺术北京"也好，已然是一个西方世界的博览会缩影，除了吴大羽先生等有限的几位熟悉的人名及作品外，与中国没有关系，当然与北京更没什么关系，听到的最多是上海做金融的几个商人主导了整个"艺览北京"，且赚得盆满钵满。留给艺术现场的大都是玩世的涂鸦，还有就是时尚芭莎式的盛宴party及某时尚品牌的赤裸裸的推销。至于思想，那真是一种冷冷的玩笑。当然艺术家是可怜的，因为在金钱面前，你

什么都不是！

六十四

历代国朝文章之士，特盛于江西，如欧阳文忠公、王文公、集贤殿学士刘公兄弟、中书舍人曾公兄弟、李公泰伯、刘公恕、黄公庭坚……此八九公所以光明俊伟，著于时而垂于后者，非以其文，以其节也。而山川之钟灵毓秀，其秀自不可言也。

六十五

1983 年 3 月，朱光潜先生应邀去香港中文大学讲学，一开始他就声明自己的身份：我不是一个共产党员，但是一个马克思主义者。这句话也可概括其一生。朱先生作品，我其实接触很少，唯《诗论》我略有读过。在一次关于美学的研讨会上，某先生讲到朱光潜是个敏感的人，学生到他家中，想要打扫庭院里的层层落叶，他不让，说："我好不容易才积到这么厚，可以听到雨声。"让在座诸位一惊！

六十六

智者通古今之变，成一家之言，比类上下，终为智者。我惟性顽，颠扑来回，终究碌碌，故闲来看文人掐架，观泼妇骂街。

六十七

微信如江湖，也暗示世间万般法门。点赞乃其一法门，该

点谁不点谁未必是因为朋友抑或陌路。其实微信里有各路写手，有时让我敬畏，有时又让我五味杂陈。纵论古今且有源流梳理之阅读，笑骂由人且拿捏甚准者，文在眼前，不得不点；还有臧否时局，如惊涛拍岸者，且评介论理让我心生佩服者，不得不点；有深究义理，顺提考据且文辞朴灿者，文在眼前，不得不点。刀尖朝里，于己要求苛严，对外宽容，让我心生感动者，文在眼前，不得不点；狂放不羁，敢言老子一等，不论魏晋，尽管于理不通，然气势夺人者，话到跟前，不得不点；能编睿智笑话，古今中外尽在掌握，读完手留余泽，数日还可与旁人分享者，话在跟前，不得不点；写字画画偶有好作品分享且让我肺腑伏贴者，不得不点。然而勾肩搭背，弄一撮人互捧臭脚，让我起鸡皮疙瘩的，即便在眼前，不点；从早餐面包中餐鸡蛋晚吃煎饼者，不点；酒过三巡，在上面满篇胡话的，不点；从头至尾"之乎者也"，其实没有深义，唯有卖弄的，不点；满篇倒买倒卖又乏善可陈的，不点；指桑骂槐，小肚鸡肠的，不点；以文人自居大谈政治却不明政论指向的，不点；佯装有大文凭而内心败草破絮的，不点。当然还有一些好友不需要点赞来证明什么的，即使精彩，往往手下一滑，也就不点了，不点时也请你们深深地理解，不仅理解，还要宽容我。

六十八

清明不是雨么？竟还夹着雪。过去了一天，早上分明有热热酽酽的太阳，到了这夜晚，月下灯影里冷冷映着桃李杆上翠绿顶开败的残影，欣荣的丁香和浓艳的樱花浮动，我

便一一记录了下来。花气微婉，近去衣袂拂香。夜阑人静，北方的尖冷伴着少一半的兴奋，多一半的叹息，惹厌的夜风打着惺忪的脸，有些不好抵御的冷瑟，顿觉神思悚荡……

六十九

某画院赵先生人在京，但每年要交一篇长文予画院刊用，赵不会写文章，每次备烟求友人帮忙，年年如此，友不悦，见到我便诉此苦。一次逢赵某请客，友邀我及另一陈姓朋友前往。赵虽不会文，但很会讲笑话，一顿饭吃了近三个小时，临走，陈姓朋友也讲了一个笑话："时逢科举考试，某想中头名，让卜人用龟壳占卜，颇得佳象，允为第一。某十分高兴，将龟壳装在身上。待到考试入场，主考官出题，某对其题全然不解，终日也没能写成一字。于是抚摸龟壳叹息道：不信这样一个好乌龟，怎么竟不会做文章？"赵听后拉长脸，据说之后赵已数年不见。

七十

第一次知道刘世南先生是在我们地方的一份报纸上，住我家隔壁的周老师拿一份小报，上面在不算醒目的地方载有一篇小文，标题叫"一个没有学历的大学教授"，而父亲在提到"刘世南"三字时极其恭敬。很少见父亲如此，故印象极为深刻。待我高中时到南昌学习绘画基础，常在汪木兰先生（我宗亲爷爷辈）家，而木兰先生那时已经是江西师范大学的中文系主任，他与父亲的聊天中时不时地提到刘世南先生，也是非常敬重的神情。

在回永新的路上父亲告诉我，他们之所以在大学里选择中文专业其实与崇拜刘世南先生有直接关系，父亲特别强调"他们"，也就是刘世南先生执教永新中学时，有一批学生敬仰刘世南先生的学识与品格，这或许就是一种因果。

时过境迁，待我儿子读中学，一次我在书店见《清文选》，一见标注是刘世南先生，如同见到亲人一般，便一气买了二册。这次儿子返维也纳我非要他带上，且边读边告诉我读感。

今年刘先生已近期颐之年，据周洪老师（江西师大图书馆馆长，刘先生外甥女）讲，老先生近年几乎每天都在图书馆，令我在肃然起敬中又感受到一份人生的快乐。

七十一

曰：天之道，损有余而补不足；人之道，损不足而补有余。又有曰：不以言举人，不以人废言。

七十二

两种表述。其一：有时瀹茗思来客，或者看花不在家；其二：门前莫约频来客，座上同观未见书。 一杀猪的说：您总说接待客人，当客人逛超市吗？我说：你为什么不说逛窑子？

七十三

友人为官多年，颇清廉。昨晚突然发一段张之洞的"三不"（一不与俗人争利，二不与文人争名，三不与无谓人

争闲气）给我，问能不能写成格言放办公室，今晨我回信给他：你若是做得很好，这条格言就没有多大意思了；你若是以此来策励自己，当这个官就没有多大意思了。刚刚收到他回信：你说得也对！

<center>七十四</center>

钱穆先生乃中国学术界"一代宗师"，更有学者称其为中国最后一位士大夫，但影响范围限于东亚文化圈；而比他大 25 岁的铃木大拙则被称为"世界的禅者"，从某种意义上来说，影响力不仅有"见地"与"智慧"，还有推力。此外这两人的成就与高寿也有关，钱穆先生活了 95 岁，铃木大拙活了 96 岁，因此在长达大半个世纪的时间里，他们在各自的岁月里持续地对世界输出影响。

<center>七十五</center>

清代梁章钜《制艺丛话》曾记一个考官出题为"盖有之矣"，考生作八股破题是："凡人莫不有盖。"考官见了大怒，批曰："我独无。"接着往下看是："凡自语无盖者，其盖必大。"考官赶紧将前面的批语涂去。往下再看是："凡自言有盖者，其盖必多。"想起某日闲坐，翟君讲他这二胎宝贝儿子有次指着他鼻子说：你还是爹吗？翟君欲怒，其子又说："你哪是爹，你是圣人之爹呀！"

<center>七十六</center>

今天微信里都是朱新建。

　　那种对一位独立艺术家有真挚情感的人已经值得我敬重，有一种把朱新建当衣食父母的我也想表达理解，此外还有一种把朱新建挂嘴上却常常让我觉得恶心的这群人，因为他们让我想起朱新建租住在京的生活的种种，他用左手画画是为了活下去，而不是"聊以自娱"，我也想起他最晚的一张病榻上的照片——完全脱略其骸，勉强回望的眼神，而那时社会上却到处在叫卖他的作品，如大师般的叫卖，让我看到市俗社会极其残忍的一面。艺术家其实是可怜的，你也身不由己，当别人在叫卖你的精神灵魂的时候，你连附和地轻松一笑都是艰难的。我想起毕加索曾对马拉美说的话：你过的是诗人的生活，而我过的是囚徒的日子。其实他的日子在别人眼里都是活色生香！至于"艺术的使命在于洗刷我们灵魂中日积月累的灰尘"其实是虚伪的，虚伪到我也同样觉得恶心。

　　最后我想说我喜欢王朔写的《记朱新建》一文，末尾"天堂，不去也罢。无量寿福，阿弥陀佛，嗡呢吗逼轰"也让我觉得再没有更动听的话讲。

七十七

　　2011 年 12 月，饶宗颐先生担任第七任西泠印社社长之前，这个位子已经空缺了 6 年之久。众所周知的国内几个重衔都需精通世间之法，又须裹紧自己才能善终，尽管早先的西泠以技道名世，然而依然是个名利场，先生没必要到这个浑水中央来，而且我一直以为饶先生书

画还不至于与他的学术著作等而视之。果然饶先生之后的系列展都"身不由己"，年近百龄仍出席于各种开幕现场，成了名实相副的公众人物。后来我在先生《固庵文录》首页写下"先生不拒"四字以表达观感。另让我想到潮州人总愿意将饶宗颐与另一个大名鼎鼎的潮州老乡李嘉诚相提并论，说他俩代表了当今潮州人在经济和文化领域的最高成就。今天的李嘉诚是潮人首富，可饶宗颐出生时的饶家却是潮州首富，故让我觉得仰而视之的是：一个钟鸣鼎食之家的后人却能"九州百世以观之，得不谓非东洲鸿儒也哉"。昨日惊闻先生驾鹤，不免有一种怆然，在当今群龙无首的精神世界，饶先生的离世无疑就是一种损失。

<center>七十八</center>

去看一老先生，先生刚进家门，一边摘帽一边讲："唉呀，今天老鼠和狼拜把子，却邀我这糟老头去做证人，排在第三位不说，惹一肚子气。"我问先生："您老为何甘心居于鼠辈之下？"先生答曰："他们一个刁滑，一个凶狠，我只得让着他们。"

<center>七十九</center>

昨日一朋友兜里装了本《新六法生态论》的书来我画室，聊起董欣宾，大叹英雄归去只增恨的况味，而前几年栗（献庭）先生曾经发起做了一个董欣宾的展，反响寥寥。近几年欣宾先生的画或文章翻检者也越来越少了，难免生出一

种莫名寂寥。2002年董欣宾因肺癌在南京去世，去世前给我写过几言的信，寄来一文，这估计是他一生中最后的一篇长文，因为里边颠三倒四，别字很多。另在电话里含含混混地提出想去趟大同云冈，问能否一起去，当时我联系在京的怀一安排行程，怀一很高兴答应，不想心愿未了即永别。我与欣宾先生差了整整一代人，1995年我离开校园，与这样一个在画界充满才情与悲情的人成为忘年之交（至少我这么认为）是我的幸运，尽管他在画界树敌无数，但他的率性直言让我真的感动，故每次来京都能见面并听取他颇有见地的忠告，让我在困惑的人生路上见到光明的召唤。可惜天不留人，他走得匆忙！据说欣宾先生墙上留有绝笔，云"三川四野，一叹而已"，这一"叹"注定他的一生可能别于常人！自古有才天妒，历代不乏人。

八十

东坡曰："几时归去，作个闲人。对一张琴，一壶酒，一溪云。"我有时厚颜无耻地想，这个官人想过的日子，我已然过上了。

八十一

鸢屋书店（Tsutaya books）是日本一家著名书店，书店在显眼的地方置有《阳明心学》或《王阳明全集》。在东京，与一位旅日三十年老华侨聊起，他竖一大拇指，说道：日本"军神"——海军元帅东乡平八郎曾说过："一生俯首拜阳明。"

八十二

2015 年我在瑞士，也是第一次见到瑞士法朗，让我感到惊讶：正面是贾科梅蒂的肖像，而另一面则印的是他的作品《行走的人》；第二年我又去了意大利的佛罗伦萨，在一个皇家教堂，工作人员给我们介绍艺术家米开朗琪罗，首先介绍 Michelangelo Buonarroti 是一名伟大的诗人，然后才介绍他的作品影响了三个世纪，并且特意讲到小行星 3001 就是以他的名字命名的，这是表达后人对他的尊敬。昨天一个朋友讲到法国总统去 798 艺术区，很多大腕艺术家在那等见，"现场有的也像小丑"，他说。这个我不在现场，不敢妄评。但今天在微信上读到一句有触感的话——"文化没了，教养没了，传统没了，廉耻也没有了，我们还剩下什么？"

八十三

德国学者彼得·斯洛特迪克（Peter Sloterdijk）在《犬儒理性批判》一书里把一种明白和觉醒称为"启蒙"。他把犬儒主义定义为"受过启蒙的错误意识"，也就是明白人的迷思（或错误行为）。这种犬儒主义不仅关乎社会中的体面人士，而且也关乎所有普通民众。在这样的犬儒社会里，说的时候人人明白，做的时候人人不明白，所有的人都在自欺欺人，也都知道别人在自欺欺人，"他们知道自己干的是些什么，但依然坦然为之"。

八十四

去年筑琅园书斋一屋，明为书斋，无非流年再送。昨

夜微醺，为友人书邓公长联："茅屋八九间，钓雨耕烟，须信富不如贫，贵不如贱；竹书千万字，灌花酿酒，可知安自宜乐，闲自宜清。"颇合情景，牵纸者胜素，侍墨者君成，各自喜悦颠倒。去岁匆匆，旁人大则须弥小则芥子，而我碌碌于尘烟晃迷于浮世，但这粗衣淡饭、大黄叶茶，老子也享过了，还常常把自己搁在那莫名地叹老，未免在无趣中再加些许无聊。

八十五

唐代有本《论书》，里头讲过这么一段："凡书通即变。王（羲之）变白云体，欧（阳询）变右军体，柳（公权）变欧阳体，……若执法不变，纵能入石三分，亦被号为书奴，终非自立之体。"故"书奴"者，可怜人。《五灯会元》里也有对野狐禅的表述，据说从前有一老人谈因果，因错对一字，就五百生投胎为野狐，故邪僻者、妄称开悟者为"野狐禅"。十年之前月高之夜晚，我与某兄去访名刹，里头一小沙弥指我俩曰：你做书奴，我视你为可怜虫；你做野狐禅，我会让你警醒！诚惶诚恐至今。

八十六

邹先生讲得好："一曰俗气，如村女涂脂；二曰匠气，工而无韵；三曰火气，有笔仗而锋芒太露；四曰草气，粗率过甚，绝少文雅；五曰闺阁气，苗条软弱，全无骨力；六曰蹴黑气，无知妄作，恶不可耐。"昨天我发给某友人，友人回："当下绘画十之八九可以直接对号入座。"

八十七

第一次知道张政烺先生,是知道张先生曾在中华书局标点二十四史,后来听一位长辈谈起张先生讲课,"如果不认真听,很难听懂,一旦听懂了,则终生受益"。张先生所作的考释,郭沫若曾摘抄于《石鼓文研究》的书眉。而《古文字研究》这册全以手稿形式的著书足见张先生治学之严谨。

八十八

友人谴我久不读书,疏于文笔,还荐傅增湘先生之《太平寰宇记校本》,内附一隔条:请细读郝隆!谢这位刻薄人高抬我。晨起,苦于腹中无可晒之物,遂晒图。

八十九

昨求朋友一印,印文曰"我上可以陪玉皇大帝,下可以陪田舍乞儿"。晨起,欲书一联张挂于大门入口处,搜罗一遍古人,最后以俞樾联"仙到应迷,有帘幕几重,阑干几曲;客来不速,看落叶满屋,奇书满床"应景。择舍而居,可以此安身,或也可立命。古之称卜居,魏晋有堪舆,我一直以为我所在处即是风水。

九十

这个世界给人弄得混乱颠倒,遍地摩擦冲突,但唯有一事可以消弭弥合,那就是茶余饭后的把玩,小者玩葫芦核桃鸟笼火柴盒子,中者玩珠珠串串环环蛋蛋,非凡者玩

琳琅的字画乃至某些画家本人。昨见一"非凡"人物打造一精室，室中罗列繁杂。酒后，主人问诸位："此中若有不相称者或杂陈可去者，请直言，当去之。"我心底嘀咕至少一百遍："足下可以先去吗？"

九十一

今偶遇某公之文，何其擅戏，方寸淆乱，人心浮滑。或以其标举理论，却叽叽未能展衍；或妄评当代，言长意短；鄙察其衡鉴尺度，雌黄不辨。如此盛名，未免得之于形骸罢。

九十二

我知道王己千先生很晚，几位同代老先生似乎也并不怎么提起，这其中有王先生属于比较洋派这个理由。王先生的成名渠道是在西方社会介绍中国传统绘画。他通过收藏、买卖、鉴定等厘清外流的中国绘画的真伪、定位、定价，他也亲自参与筹建纽约苏富比拍卖公司中国字画的拍卖。王先生曾将大量藏画卖给美国大都会博物馆，当时故宫博物院有意收购王己千所藏，但因开价过高未成，最后还是卖给美国大都会博物馆。另外他最不应该与外界谈他自己的绘画，他应该强调自己的商人身份，"我见青山多妩媚，料青山、见我应如是"。但人家是辛弃疾。

九十三

好友领一老总来画室，老总可能平日在外习惯高

调，偶尔也讲人话。那日也巧，另一好友有正事要谈，但话屡被老总截，友极其不悦，老总自顾讲，得意处轻摇扇，只见友脸变色，面红转紫，紫转酱色，突然举手示意，说要讲一笑话：你们知道诸葛亮六擒六纵孟获吧？到了七回，你知道发生什么了？孟获被抓，跪蜀军帐下，诸葛亮摇着扇子轻声问道："孟获，你服是不服？"孟获不屑，怒目斜视，咬牙不语，半晌后终于吐出十个字："你这是在装逼你知道吗？"

九十四

今得句："悔初心，只为趋炎附势，如今落得冷清清。"夜自微信上读得一文，议论之大胆，识见之高远，环顾当世，罕有匹者。古有才人，今亦有高人！每日行走于江河大地者、为众俗狂捧臭脚者，未必真名士。

九十五

某极庸俗，自以为不俗，一日托友人转数万钱欲换吾联二副，且以弘一法师长联文字为题，吾不与，遂以《滕王阁序》中"十旬休假，胜友如云；千里逢迎，高朋满座"等示之，某弗悦：若不与弘一，可易古人名句！无奈，吾将若采联书与之："这老翁舍得几文钱，斋僧布道，加几年阳寿足矣。胡为乎，使金童玉女引上天堂；呀呀呀，玉帝也嫌贫爱富那婆子偷尝两片肉，破戒载荤，打两个嘴巴够了。又何必，差马面牛头拿归地狱，哈哈哈，阎王乃重畜轻人。"某捧之喜不自胜。吾问其喜甚？答曰：字多！

九十六

"蓝缕茅檐下，未足为高栖。"世上有忙不完的苦差，世上有享不尽的窃喜。

九十七

听太阳滑落的声音，让岁月在无聊中死去——献给我自己一曲欲哭无泪的歌。

九十八

明代三位才子，解缙、杨慎、徐渭；论记诵之博、著述之富，推杨慎为第一。我喜欢他还有那么一句"万般回首化尘埃"，或"个个轰轰烈烈，人人扰扰匆匆"，以此论，大绅、文长皆不及。

九十九

"乱山深处小桃源"，有时在翻检中自叹形秽，偶尔，也会有莫名的窃喜。

一百

案上流年，既沾泥带水，亦喜忧自守。有时邀名取利，偶尔逃名忘机。

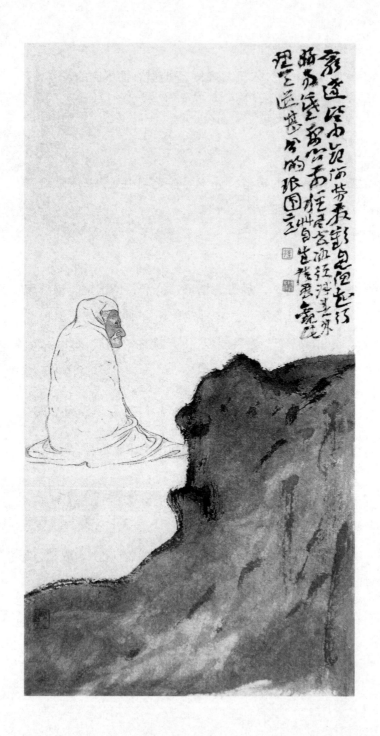

微言录之二

一

古之者会其什伍，而教吾之道艺。

二

"白眼视俗物，清言屈时英。富贵鸟足道，所思垂今名。"倪云林讲的，其实是病态。活在今世，若不"同乎流俗，合乎污世"，你觉得还能活下去？

三

古之"腐儒""竖儒""莽夫"此类辞今用谓之雅骂，《三国》诸葛孔明骂王朗有言："你枉活七十有六，一生未立寸功，只会摇唇鼓舌……一条断脊之犬，还敢在我面前嗒嗒狂吠，从未见过有此厚颜之人！"常遇当下倨傲之人，意欲奉此；而诸多当下倨傲之人，也能受此。

四

天下惟有盛年可贵，或移步还尚轻，或遇事还尚明。撩拨破碎旧尘，静笃也时常有，每静时杂以感叹，感叹或以悠远。忆起前日还在苏州的娄门小街溜达，有着比北京更峭冷的夜，走在无人的街头，路边一半枝一半儿月，难免会忆起二十年前的夜，那是懵懂飘零的匆匆追赶；而这半夜的闲逛，一份是傻乎乎的故态，还有一点点宗教的心情，若论起初心，那也有几十年的烟云俱远。我时常检讨自己身上"嗟卑"之俗，中年之惑，如扑朔迷离，心底难免有欢愁之色。

五

你一生如何绚丽，终比不过此处花花草草。人生的意义止于人生，终比不过此处花花草草。

六

当年获张中行先生赠《文言津逮》一册，次日持印（先生嘱刻姓名印一枚）去谢。张先生签名赠旧体诗二册，说及当下诗，先生以为启功最好。次年见启功先生，转张先生语，启功先生说：聂绀弩好。

七

"佛法之晦，一晦于望风下拜之佛徒，有精理而不研，妄自蹈于一般迷信之臼；二晦于迷信科哲之学者，有精理而不研，妄自屏之门墙之外。"每逢惊涛骇浪、千帆竞逐之时，总有一些人，他们独处江津、深居简出，以殉

道之精神，完成自我之修炼。今天是佛诞日，此文作者是欧阳竟无先生。

八

"楚灵均憔悴江干。李斯有黄犬悲，陆机有华亭叹，张柬之老来遭难。把个苏子瞻长流了四五番。"呜乎！或可悦己，或可以悲人。

九

好像俞平伯先生讲的，我忘了具体内容，大意是聪明人的两大特性一是躲懒，二为知趣。我知道人这一辈子混沌，有时迂阔，有时也荒谬。知此二者，即为福命；除此二点，即为失算。古人讲的"至人其寐无梦"真是境界。

十

倘若有一层薄纸的距离，这边曰老，那边曰新，唯独有的意义自明；如此者，解人自堪意会，毋须辞诠；理会不到，一切解释也终无益。

十一

法国有一位演说家劝人沉默，成书达三十余卷。其实中国人也如此认为：话多伤气，写字（文章）伤神。不说话不写文章是长生之基础，我想，多睡少出门可能大有裨益！不过这些天画（话）是不成，字还是要写。

十二

刚在微信里谈了下当下教育，就有人私信我，不中听的话就不再复述。民国时的北大有陈独秀、胡适、周作人、钱玄同等，清华有王国维、梁启超、赵元任、陈寅恪等，都是声名显赫，所以学校也让人仰而视之。不过当时北大正教授加起来只有 80 余人。而现在的北大教授加起来，至少得近千人吧？当然也有默默干学问的，不少倚靠在北大清华这棵树下乘凉（我识得的几位其实也是纳凉派的），吃香喝辣的。记得一次在火车包厢内，一个歪瓜裂枣的号称某学校教授打了一晚上电话，讲他的收入比胡适们多百倍。歪嘴和尚念歪经，一肚子乱七八糟的东西竟能如此卖钱，那晚上我就想把他从窗户上扔出去。

十三

蔡元培担任北京大学校长期间主张兼容并包，网罗百家，大学独立，学术自由，教授治校，学生自治。当时的南开大学校长张伯苓，燕京大学校长司徒雷登等等，都是受人敬仰的教育家。在当下，许多退休官员赴高校做校院长、任要职，行政力量干预大学发展，造成大学关系扭曲（其他领域何尝不是如此）。逝去的或许要怀念：民国大学已经远远地消失在地平线的那一端，我们无法再感受民国"学问之兴趣""学问家之人格"，只能在当今的贩卖中听到民国大学留下的一声叹息。

十四

刚刚年尾，又成年初，或是陈迹的追怀，或是月余

的凝想、年后的惘惘然。看画室里慵懒的将败的水仙，却
又垂垂结蕊；几尊小佛，神仪端庄，静观而微笑。还是
很悠闲自得地活着，轩窗永闭，几声铃响，有时玩闹下
别人，有时让别人取笑。闲了，有点懒惰中发点功力，有
时在用功时多点姑且，得势，在功利中掺杂清妄，失
势，在搀杂中仿佛要没落；世间，完不了的琐屑，时而
贤明通达，时而糊涂愚蠢，时而报施两忘——有时也斤
斤计较。

十五

《沧浪诗话》称宋诗"其末流甚者，叫嚣怒张，殊乖
忠厚之风，殆以骂詈为诗"。今人文，多欺世。

十六

来这半月了，竟然有些想家，昨晚梦里倒是悠长地写
满南方景象。清晨推开窗，窗外一泻清晖，依然是 Viena
一束阳光投射，并都化为深深的暖……然而心念的仍然是
那些青山远黛、翠台绿丛。

十七

所谓的大儒，其实对我们这些无知者有某种恩赐，因
时地关系，没能亲聆他们的讲话，今见太炎先生演讲，有
钝击之痛。摘其一："元、明、清三代诗甚衰，一无足取。高
青邱（按明诗人高启，号青邱子）的诗失之靡靡，七子的
诗失之空门面，王渔洋、朱彝尊的诗失之典泽过浓，到了

翁方纲以考据入诗，洪亮吉爱对仗，更不成诗。其间稍可人意的，要推查初白（按即查慎行）的，但也不能望古人之项背。"与其论诗，莫过其率性，至于臧否其间，凡所荐辟，今人或缺。

十八

美丽的维也纳清静得让人感觉稍稍有些寂寞。从公交车到地铁甚至超市、面包房，还有中国餐厅，没有扰心的鸣响，连街头涂鸦也不像美国那样的张扬，一切井然有序。当然这里是莫扎特、施特劳斯、贝多芬精神世界的驻足地。主要街道上的巴洛克、哥特建筑让我联想到西方古典精神。埃贡·希勒、古斯塔夫·克里姆特、奥斯卡·科科施卡这些艺术家其实在二十年前便是我学习绘画的对象。还有，希特勒也出生在这个城市，我见过他的绘画，本来是一个杰出艺术家，然而维也纳艺术学院当年拒绝了他，但愿不是这个理由让他走向另一个极端。

十九

若干年后，笔墨（写意）精神，或有知者，或没有知者；或有真知者，或根本无真知者。

二十

鸡肥邀季路，饭熟问子来。自今日起，凡约食鸡翅鸡腿鸡胸脯者（鸡蛋除外），吾不应；但凡有以画鸡约展者，吾不应。

二十一

温庭筠，多美的名字，人称"温八叉"（据说能"八叉手成八韵"），据史载，温却长得惊世骇俗，有人调侃他的画像挂在门上可以避邪，挂在床头可以避孕。温庭筠如此才高，参加科考十五年，都未曾上过榜。看来所谓的"颜值"也让他悲情了些。

二十二

今晨友人来电，告诉我他最近得失，颇有喜感（他都不知我今晨二点才睡），感谢他这么早让我在混沌状态分享他的喜悦，我突然想，原先历史课上，正史听来总是那么地装腔作势，枯燥乏味，野史和杂说以及凄婉情事才是大家最津津乐道的。反观画家也如此，所谓的流芳百世加上那些长了霉的八卦，常常萦绕在茶前饭后，佐料成主菜。隔了岁月去眺望被晕洇的历史，生活就是 tama 喜忧参半的事。

二十三

嗜酒敢言，曾语伤奸相贾似道，遭缉。延至元朝，圆寂在天台山万年寺。天才画家两种结局，其一仲永式，不是被惯坏就是被自己腰斩，另一种生前冷遇，死后辉煌，法常在许多人眼里不辉煌，在我们心中就是光芒万丈。

二十四

有人讲熊十力先生、梁漱溟先生、马一浮先生为新儒

家三圣，因为在二十世纪存亡继绝的年代，他们敢于直面无聊的世俗，为我们坚守着中国人之所以为中国人的最后底线。今天我们也是这样一个时代，我们没有熊十力，没有梁漱溟，没有马一浮。我们没有思想，行尸走肉。

二十五

宋代欧阳修在《书梅圣俞稿后》中说自己读梅尧臣的诗时，到"陶畅酣达，不知手足之将鼓舞也"；后见石涛致八大函有"不能还身至西江，一睹先生颜色为恨"句。文人相轻也相惜，是真性情。当今之下当面一套赞叹或有阿谀，背后一片忌声甚至诋毁；正反两面，常让人相顾骇然。

二十六

清人毛祥麟在《墨余录》中论董其昌："文敏居乡，既乖洽比之常，复鲜义方之训，且以莫须有事，种生衅端，人以是为名德累，我直谓其不德矣。"可以说，世俗意义上的董其昌饱受非议，有人以为董其昌为人世故圆滑，仕途上逢场作戏，尤其是在"民抄董宦"这一事件上，更是令这位享有盛名的一代书画大家的形象遭受了毁灭性打击。人们认为，即使他有再多的艺术情怀，也无非将艺术作为其谋求名利的跳板，是烘托其政治生涯的一种手段而已。董其昌如此大才，后人都未能谅其所为。今人则十之有八九为功名利禄，变幻手段，是历史上无以复加的无知无畏无底限时期，但愿百年后我们的子孙谈到我们这代人别羞红了脸。

二十七

知之者不如好之者，好之者不如乐之者。吾之贫，也有"泥絮沾来薄幸名"之乐。

二十八

中学时读杜甫诗句："高者挂罥长林梢。"不解，缘"罥"字难解，父亲是教语文的，也说中学课文中这是最生僻难解之字。后又读得《石头记》中"罥烟眉"，意指眉毛像一抹柔烟悬浮于额头，倘若去意会，怎么意会得来？

二十九

见王阮亭《香祖笔记》，内有言："李绅作《悯农》诗，世称其有宰相气。夏竦以文谒王文肃，文肃谓'子文有馆阁气'。"其实"谁知盘中餐，粒粒皆辛苦"已广为人知，却也未必好诗。自古至今，类此例或可对应的事物颇多。

三十

看到《尔雅台答问》一段文字，心底被触动，至于为何触动，在接下来的《中国书房》"马一浮篇"里我想作一番表述。也曾经见过一篇文章，说到李叔同曾对丰子恺讲过这么一句话："马先生是生而知之的，假定有一个人，生出来就读书，而且每天读两本，而且读了就会背诵，读到马先生的年纪，所读的还不及马先生之多。"马一浮先生以佛氏的义学和禅学，又会通儒佛，体用一原，天下少有，故李叔同先生所讲，我想并非随意。

三十一

俗事里的相遇，是风景撩人，是内心难以遣散的挂怀。Bye，圣劳伦斯太多的水，bye，蒙特利尔的徐娘半老。

三十二

子曰：狷者有所不为。而今不少奇谈怪论，出于私自之目的，妄发滥评、尽其诋言、訾议无状、信口雌黄，亦足以令人怒，更令人悲。

三十三

不言俯仰高下、斜正疏密，随意破帽遮颜，也胜却人间无数。因此我喜欢韦应物这句诗："客从东方来，衣上灞陵雨。"去掉繁文缛节，而尽一派名士风度。

三十四

小时候在农村长大，体弱多病，母亲信佛，认为我最难对付。其实母亲读过很多书，即便如此，对我还是不放心，觉得我在外可能得罪过哪路神仙，于是请了个盲人帮我算命，面对我一脸童贞却又仇视的眼神，他哪看得见？只听盲人干咳一声，翻了翻眼睛，如神灵附体，先是干支八字，再谈阴阳五行，脸朝天国，嘴里念念有词，然后慢慢吐出："读得书（我们本地读 xu 音），砌(xi)得屋(wo)，当兵就得吊驳壳（那时候参军代表有出息，而佩挂驳壳枪意味当官）。"母亲笑逐颜开，给了盲人一把钱。至今为止，我感谢那位算命先生，让我母亲度过很长不再担惊受怕的日

子。其实苟活至今，我摇笔一谀倒有，哪能腰上别枪？今天读一篇文章，说西方此道更甚，比如手相之术，亚里士多德及柏拉图皆不讳言，荷马、《圣经》、魏吉尔的诗颂触目即为卜辞。看来母亲你也伟大。

三十五

有说：当骑着瘦马混江湖的骑士堂吉诃德被嘲笑为二傻子，当那些伟大的精神和意志却如同小美人鱼般被名叫实用主义的老巫婆消解，你就不会再追着问为啥这个时代鲜有大家，不遇大师了。

三十六

胡适之在他的《人生问题》写过这么一段关于佛学的话："两千五百年前，离尼泊尔不远地方，路上有一个乞丐死了，尸首正在腐烂。这时走来一位年轻的少爷叫Gotama，后来就是释迦牟尼佛，这位少爷是生长于深宫中不知穷苦的，他一看到尸首，问这是什么？人说这是死。他说：噢！原来死是这样子，我们都不能不死吗？这位贵族少爷就回去想这问题，后来跑到森林中去想，想了几年，出来宣传他的学说，就是所谓佛学。"其实适之先生的这段话我并不以为然。但两千五百年过去，人们为了得菩萨等值的庇护，有求而去，拜菩萨或点香焚纸，其实相对于真正的佛理，这些都是些虚妄的东西，其实是形式主义作祟。但对于佛教的发展来说它们却是不可或缺的。即便佛陀来了，也只能说"我憎恶它们，却离不开它们"。我

常常想佛陀无疑是世上最孤独的人。在整个世界都在熟睡时，他却忽然清醒了，他想唤醒那些沉睡的人，而大部分人还在昏睡，所以他实在太孤独了。

三十七

夜读钱泳《履园丛话》，多论及君子、小人、恩怨、立志、贫乏、无学等等。内有谨言之句："遇富贵人切勿论声色货利，遇庸俗人切勿谈语言文字，宁缄默而不言，毋驶舌以取戾。"此余曩时诫儿辈之言也，可以为座右铭。我常思其反，故常常不快。

三十八

"来去自由、无染无杂、通用无滞……"我羡街头小厮能达，羡挑水担柴者能达。我终不能达。

三十九

十步之外，必有香草，北京的眼前事，也有湖山的味道。望今夜有柔滑的梦乡，梦今世有慢条斯理的浮生，切莫寻到那些鄙薄的往事。

四十

常言"万法无常"，本想解脱，反为冗赘。自敦煌归，忽喜忽惧，忽有点点获，忽而推翻，忽而点点惧，却不知为何而惧。每疑诧于内心之无端，或许有点点热情的衰落，几乎也有不自信的哀思。画家可能就是这样，有时情来时通宵达旦，有

时慵懒得笔都扛不动。今天入山，想变幻一下情景，去看那一抹的斜日，或是屏息听虫草里的婉转而歌，或许还有晚凉的静谧。内心若有奇想，笔下会不会有泥土气？总把感怀留在书斋，袅荡只为了薄烟，时间久了也就习惯了无病呻吟，而我立定避离尘嚣的暂且，是否可以调适一下笔下许久的缺失？

四十一

澹园藏书楼，原位于江苏南京市同仁街。它是南京地区传世最久的私家藏书楼建筑，一如许多一流建筑的命运，一九九四年春在城建工程中不幸被拆毁。我在想，下令拆毁的人倘若到阴曹地府，我希望他给焦竑（明代学者，藏书楼主人）当书童，亿万年后再让他转世，成为王八。

四十二

夜翻章太炎《自订年谱》和金宏达的《太炎先生》，里头都谈到章太炎与梁启超等动手一事，看来此事非虚传，平素章为人狂傲，好骂人——可以从死掉的学者一直骂到在职的大总统。在时务报馆，康派极强势，章当然不满，加上双方各个方面的分歧，于是像泼妇开骂：章斥康派为"教匪"，康梁派则骂章为"陋儒"。骂架升级，竟成拳脚交加。康派一群人由梁启超带队到报馆，拳击章太炎，章也不是等闲之辈，立即动手还击，热闹场面我想肯定好看。自古文人吵架，尔来我往，搞得阵势很大，不过，全是纸上笔墨，徒逞口舌之快而已。像章太炎、梁任公那样找上门去，与对手约架的实在凤毛麟角。看来文人也是人，文章解决不了

的问题，还是采取最朴实简单的方式，这与读多少书无关！

四十三

夜翻《白石老人自述》，齐白石谈到二次进京结识了陈师曾、陈半丁、王梦白、姚华等人，不过又有不满："新交之中，有一个自命科榜的名士，能诗能画，以为我是木匠出身，生来就比他低一等，表面上虽与我周旋，眉目之间，终不免流露出倨傲的样子。他不仅看不起我的出身，尤其看不起我的作品，背地里骂我粗野，诗也不通，简直是一无可取，一钱不值……"不点名却胜过点名——既是科榜名士，又与其不睦，只有姚华。

四十四

朋友的小孩从美国回来。因为父亲是外交官，又从小生长在美国，英文肯定是美式的，但让我诧异的是不仅北京话依然地道，且能写平仄合韵的旧体诗，还可以写骈文，这让我感叹其家教的严格和孩子的自律。而我见过最多的是夹杂洋为中用的普通话，说到国内某件事，先是一串半中半英的狗屁不通的话，然后突然问"这个中文怎么讲？"真让我啼笑皆非。前天北京中医药大学校长徐安龙先生来画室坐聊，他是美国伊利诺大学分子免疫学专业博士生毕业，却与我谈了几个小时的绘画，对西方博物馆、艺术馆和艺术家如数家珍，这也让我感慨半天，知识真不完全是谁教出来的，而是兴趣使你沉浸其中、流连忘返使然，这是参悟，并非哪个名牌教授打造出来的。所以画家

凡是动辄写某名家的弟子，我想有两种判断：一种是画奴，一种是江湖。如果还有一种，那就是自己顿悟，用不着标榜什么。

四十五

老家吉安古称庐陵，近代以来苍白无文人，但宋元却文人辈出，最名满天下的是作为宋时文坛盟主的欧阳修。今日翻检书橱，读里头的"蓄道德而能文章"，也有齿间流露出性情中"人为常人"的一面，譬如他用"曾是洛阳花下客"来解幽微之情，就是一种表达，没有情欲世界，即便圣贤也是泥佛木头。血肉之躯必有浪漫之想，伴随他一生不乏多首男性绮艳的作品，也在情理之中。

四十六

看过周作人先生《知堂谈吃》，也见过汪曾祺先生的谈吃，最能动手的可能还是张大千，据说《大千居士学厨》全书 17 道菜，800 多字。一个画家这么在乎吃，历史上应该不算多。那年在台北摩耶精舍见到他亲写的菜谱，的确不同凡响，里头记载了他最爱吃的家常菜：粉蒸肉、红烧肉、水铺牛肉、回锅肉、绍兴鸡、四川狮子头、蚂蚁上树、酥肉、干烧鲟蝗翅、鸡汁海参、扣肉、腐皮腰丁、鸡油豌豆、宫保鸡丁、金钩白菜、烤鱼等，回来后认真看了这十七道菜，名字华丽，的确没有一道菜是我喜欢的。其实我也喜欢下厨，逢膳必辣，辣子爆一切，有回好美食的朋友来，让我做汤，端上，他尝了尝，眉头一皱，问我：这是赣菜？我答：你

不让放辣椒，它就是这样的。他再次皱皱眉头：哦，是这样子。等他辛辛苦苦喝了一碗，我也盛了一勺往嘴里送，我去，忘放盐了！今天我也再次强调：没有辣椒我根本就不会做菜！

四十七

第一次见到周炼霞的名字，是在我们老家一本《地方志》上，讲她是我们吉安人，身份是画家，我因为没有在意，故没有去深读。后来在陈巨来所写的《螺川记事》再一次见到她，里头写周有一次头戴白毛巾，陈巨来问她是否头痛，周炼霞说：不是，月经来了。让我真觉得匪夷所思……再后来在张大千的一段文字里读到她：第一次见她照片，惊为天人。甚至以记录民国掌故著称的郑逸梅说初次见到周炼霞时就乱了方寸，讲话也不利索，只说周体态清丽婉转，如流风回雪。而周文才也了得，连当时诗界狂人许效庳说到周"论诗词，周炼霞愧煞须眉"，今摘其一小令，如果你是男人，任你去品："几度声低语软，道是寒夜犹浅。早些归去早些眠，梦里和君相见。丁宁后约毋忘，星华滟滟生光。但使两心相照，无灯无月何妨。"如果你是女人，作何感想？

四十八

雍正帝其实可以媲美历史上最伟大的帝王，尽管正史言其打击异己时心狠手辣，铁腕扩张，但我以为他懂得韬光养晦。此外他尊道学，自称"天下第一闲人"，他也

笃信佛法，有追求"桃源世外""写意散淡"，追慕高士生活的情结。与康乾比，他的书法也是最好的，且内容也颇考究，去年初在台北故宫博物院见其一帧中堂，雍容华贵，文字颇见心性。今补记。

四十九

当年还得友人惠，中山公园兰花室成了平时工作的画室，与故宫博物院一墙之隔，有时的起居也在里边，早上踱步，围绕中山堂与兰花室一圈也有 1000 余米，故宫在侧，始终神秘而高冷。当年的建福宫是故宫博物院西六宫西侧紧靠北不对外开放的宫殿群之一，历史上是为乾隆皇帝"备慈寿万年之后居此守制"而用，后因故未行。乾隆皇帝将他最钟爱的文玩藏于此宫，并经常于院内雅聚，在嘉庆执政时，下令将其封存，于是这就变成了名副其实的宝库，也是死库。1923 年 6 月 27 日一场神秘的大火夺去了她昔日的辉煌，而整个宫殿楼宇以瓦砾形式存在了近八十余载，不由让人扼腕叹息。

五十

昨日远行，体味夏季的困顿与友人的真挚——还有宽慰的心情。回京，在茶寮与陈酒中，读到种种"不朽"的盛事，既让我觉得应接不暇，到底是我役使了世界，还是被世界役使？真是，我自己都觉得尴尬：我会想到鲁迅《影的告别》那句："……我终于彷徨于明暗之间，我不知道是黄昏还是黎明。我姑且举灰黑的手装作喝干一杯酒，我

将在不知道时候的时候独自远行。"此时此句浮现在我眼前，也像是阴魂不散，而我更是在作无病的呻吟。

五十一

翻开齐白石口述，开篇即慨叹："我们家，穷得很哪！"据说罗家伦与陈师曾、邓叔存几位朋友相约去拜访白石老人，"一进大门就看见屏门上贴着画的润格，进客厅后又看到润格贴在墙上，心中颇有反感，以为风雅的画家，何至于此"。不过后来了解了他自童年至老年为生计奔忙的艰苦过程，先前的不快感觉也就释然了。白石老人喜欢福禄寿，他在胸前坠一葫芦（其实他也坠得起玉）。他农民出身，一直把自己当木匠，从不把自己当巨匠，后来无聊的人给他戴各种帽子，但他依然还是那个朴实的木匠。

五十二

这么些年不怎么看电视，就怕电视里有这么一群人，天天谈收藏而未必懂鉴赏，恰等于宫里的太监，成日纠缠在女人堆里厮混，一大把机会，却无能力！我最喜欢的，是两个能力相当的批评家对骂；我在旁不停跺脚，怕突然一方消了气焰——游戏快完。还有我怕看的，是两个劣质的批评家讲规则，不敢逾矩，后来发现他们根本就无能力逾矩。

五十三

翻开《渑水燕谈录》，常常可读到一些婉转诙谐的文

字，亦可读到举重若轻的思想。此书内容与文笔皆有过人处，可以开茅塞，也可除鄙见，宋人尤袤讲："饥读之以当肉，寒读之以当裘，孤寂读之以当友朋，幽忧读之以当金石琴瑟也。"诚灼见也。

五十四

在近现代艺术界，溥心畬是唯一一个不承认自己是画家之人。其实也可以理解，清朝皇室嫡系后裔，鬻画为生，何以面对九泉之下的列祖列宗？对此，其实我一直不以为然，去年去台北故宫博物院，见了不少他的小品原作，与某些印刷品的粗制一比，让我一惊，当时想写段感慨，时间一长便又搁下，今晨翻饶宗颐先生《固安文录》，读到溥儒先生《海石赋》一文，顿觉渡海三家最保持文心还是溥心畬，以此论另二人不可同日语。

五十五

韩愈自称"楚狂小子韩退之"，陆游言"无方可疗狂"，说自己狂得无药可医。文人兜售自己的学识，装疯卖傻，佯装狂士之相，但最后还是让黎民苍生获益。而历史也留下一堆文化流氓，他们则只为一家之私，罔顾天下义理。今日诸多领域，则通用流氓胜利法则。

五十六

读《陶庵梦忆》，内有句"楚生色不甚美，虽绝世佳人，无其风韵。楚楚谡谡，其孤意在眉，其深情在睫，其

解意在烟视媚行"。对女色也颇有见地。张岱涉猎之广泛，著述之宏富，用力之勤奋，历代少有。终是才情压不住放荡，他自称：少为纨绔子弟，极爱繁华。好精舍，好美婢，好娈童，好鲜衣，好美食，好骏马，好华灯，好烟火，好梨园，好鼓吹，好古董，好花鸟。看来张岱除了不恋官，样样都好。

五十七

南宋孝宗时右丞相兼枢密使叶衡，因汤邦彦挟恨上奏，言衡诽谤朝廷，被罢右丞相职。归来，大病一场。朋友们来看望，怕叶衡言伤，都不苟言笑。没想到叶衡倒是敞亮，忽问道："我要是死掉……只是不知人死了以后，好还是不好？"旁人答："想必极好。"叶衡惊讶，问："你如何晓得？"答道："假如死后不好，死了的人会逃回来。现在没有一人回来，证明死后自有安详日子。"也有道理，逝者如斯，连地狱的人都不愿回来，天堂里的就更是赖着不肯回来了。

五十八

常玉，1966 年在巴黎因煤气泄漏而死，去世时默默无闻。从二十世纪初到二十一世纪的此时此刻，不过百年有余，常玉已然伸手不可触及，我经常在当下新水墨或当代油画展览中见到他的影子。不仅国内，甚至当时在洛杉矶现代艺术馆有幅作品我误以为是他的，近看才知是比他晚多了的别人所作，可见他逝后的影响力，我在一篇文章中见朱德群这样描述："常玉不愧为一位虔诚而忠实的艺术

家，并承担他那时代的责任，站在中国人的立场，就中西绘画发展史上，我们应肯定他的成就，给予他新的评价。"我个人觉得朱是带着偏见论常玉，当然远远不够，从架上绘画的个人语言、思考的方式以及画面的纯净，朱也远远不及，况且朱德群太看重骑士勋章了，希望光宗耀祖。而常玉这个花花公子只为自己画，生前落魄寂寥，无名无利，但世俗就是这样：2006 年，在香港苏富比的春拍上，常玉的油画作品《花中君子》以 2812 万港元成交，打破华人画家在册油画拍卖纪录，突然人们像苍蝇一样围绕他周围——尽管有些人其实狗屁不懂。

五十九

某出家人性善。某日与其友人言起我助缘事，曰"性似出家之人"，吓我一跳，慌乱中解释：本人性散，喜浮沉于醉生梦死之凡俗中。临别，其友索书，我想起阿城句："色不可无情，情亦不可无色。或曰美人不淫是泥美人，英雄不邪乃死英雄。"书奉赠，其友喜不自胜，我亦如释重负。

六十

我之所以推崇楼兰残纸，是想让自己从它们的书写状态找寻自由元素。记录者言：魏晋文书的书写载体，正值我国由简牍向纸质过渡的交替时期。倘若从曹魏开始，木简文书逐渐减少，纸质文书不断增加，那么到前凉时期纸质文书几乎代替了木简文书。木简与残纸已经构成了不可分割的魏晋时期的文书群体。其实这些文书为当

时戍边吏士所书,没有署名,也没有记载书写者的姓氏,无从考据其书写环境。所书内容涉及面广,书写的放松状态,让我们当代人自惭形秽——盖因其书写,并无任何功利之心。

六十一

艺术表达不是群魔乱舞,观念艺术并非展露无知,你把它演得一无是处,我视为人性之间野蛮的蹂躏,也是对这个时代最残忍的调戏。愿你早一步去面对谢幕,离开时千万别忘了与这个世界说声拜拜。

六十二

雨后衰弱的残声,是北国的无奈,因为北京难得有淅淅沥沥的绵长的雨季,等到秋雨,更是来得健步如飞,卷起一片身后的沙尘,下得真没有个像样。在阴沉沉的天底下,忽而来一阵凉风,便息列索落地下起雨来了。一层雨过,云渐渐地卷向了西去,天又放晴了,太阳斜斜地露出半脸,夹杂着怪异的笑。街上一把躺椅,小桌上几颗花生米,穿着有些厚的青布单衣的都市闲人,握着小二,在雨后的胡同影里,遇见熟人,便会用了缓慢悠闲的声调:"嘿,喕口波。"这是我二十几年的所见,此种情景,已许久未见了,论感情,是怀念的味道。

六十三

十几年前去长沙,记得公交站牌上写道:不要开口骂

人，不要轻易动手。后来一长沙来的同学说湖南人：吃得苦，霸得蛮，舍得死，不服降。意思既可著书立说，也可开口骂娘，曾国藩、左宗棠皆有这种味道。湖南人能说会道，语言积累得像个杂货铺。但潇湘之地，山环水绕，人物当然风流，岳麓书院门口一联"惟楚有材，于斯为盛"也是名副其实，问下来由，看看历代人物，你得倒抽口凉气。

六十四

"西方人以法治为本位，以实利为本位，故以小人始，以君子终；中国人以感情为本位，以虚文为本位，故全都以君子始，以小人终！"这个人批孔子，批儒家，讨厌泰戈尔，敢爱敢恨。身为北大教授，有记载在1919年因嫖娼与人争风吃醋，但有些话也振聋发聩，余响至今，他把自己当人，而没有把自己当君子。他叫陈独秀。

六十五

"入蜀方知画意浓。"1932年秋天，黄宾虹先生69岁，西行入蜀，到第二年夏秋之间回沪。这段时间不长的蜀游经历，对他影响深远。我近知变法之难，故对先生山川之助满怀敬意，也深感如蛆之附、拾人牙慧之耻。

六十六

苏东坡有首诗叫《洗儿诗》："人皆养子望聪明，我被聪明误一生。惟愿吾儿愚且鲁，无灾无难到公卿。"人切莫太聪明，否则就会像李宗吾，那年他自己说，他的《我

对圣人之怀疑》实际完成于 1912 年，不知道他到底是聪明还是真傻，到发表时已经 1927 年了，那时五四新文化运动都过去 8 年了，人家吴虞 1916 年开始在《新青年》上"打倒孔家店"，而李宗吾的伟大启蒙，有谁来证明你的说法？

六十七

清明过后，南方长长的雨季便浸泡了儿时的记忆，每到今天的日子，善于安排的母亲总能让我们兄妹在各种杂草香味中沉浸数日，包括艾叶做成的米粿，蚕豆略大的豆粉果，糯米熟成的各种糕点，还总能感受到轻轻淡淡的愁绪。而对岸河边水面的清香裹挟了各种味道且沿河道弥散开来，广布了端午的数日。那时候常常能见到出家的外婆从遥远的尼庵捎来她亲种的水果或其他，而我能在她粗布的怀里偎上整日，我希冀在每年的端午节，她食尽人间烟火，不了尘缘，每次能在我的脖颈挂上那只用红线扎紧的红心布袋，里面写尽安详与祝福的话。我挂着这只红心袋跨出家门，山间水间风样掠过。即使在远离家乡的世界里，让外婆在我的记忆里陪伴，直到哪天自己老去。

六十八

敦煌日记之一：仿佛有某种神圣的力量，在遥远的地方，用零散之物筹划着一项严肃而且容纳万物的工程。我在它的星空下慢慢踱着，在沙堆里眺望城市的烟火，晚上有点凉意，我的伙伴还在说笑，而我却想起那些凄凉的灵魂，它游荡在山脊、峡谷、沟壑，还有洞穴之间，仿佛在说教，但

完全可以"浮动于太空，充盈于天地"。我试图进入他们的时代，而画面中有些蓄意的模糊，让我想到屈辱，或者还有些卑贱——这些劳作的人的名字被他们辉煌的作品湮没。

六十九

有人说中国主要的固有的思想是儒道两家。就大体说，儒家能看戏而却偏重演戏，道家不演戏而厌恶演戏，回头来看自己的平凡琐屑，发现什么戏都演砸了。

七十

民国早期或晚清的狂士，其实也有旧式文人的侠气，这种新旧参半的混搭气质，陈独秀、苏曼殊都有一点。侠义之中，有通透的，有苦涩的，有悲愤的，这也是历代文人身上必需的。陈独秀、苏曼殊的诗文，都好用旧典谈论己身，似是豪放之气外露，待你细品，原来有许多的感伤，所以侠气与悲情，品读时也是一念之差。读画亦然，看似展示他的笔墨，而恣意的才情后面有时指向苦涩。

七十一

理想居的硬件：羁鸟、池鱼、开荒、守拙、户庭、虚室；软件：最好是装疯卖傻无人识与自掘坟墓自撰墓志铭。

七十二

尼采说过："久深自缄默；谁终将点燃闪电，必长久如云漂泊。"常言孤独者有三：野兽、神灵、哲学家。而尼

采恰恰就是这个有着哲学思考的孤独者，他一生从未感受过温暖，我原来只觉得他寂寞：因为过早地目睹死亡，过早地接触虚无，后来觉得孤独比寂寞高贵得多。可没有人知道为何这么一位伟大的哲学家竟然疯了，就因为他说"上帝死了"还是因为抱着那匹马哭泣？他真是一个傻瓜、疯子——他也是上帝！

七十三

上大学时和平里的一个路边书摊，摆放得很整洁，书不像别人多，但有我喜欢的一类，因为摊主很在乎那几个小钱，所以书绝对不能杀价。那伙计满面麻子，堆满笑，接过钱时恶狠狠地，记得有一回递钱时踌躇了一会，他便一把按住我的手，我抽出手时脸涨得通红，心想，大爷我是来买书，又不是和你练推手！就这样三年多的光景，我大部分的生活费从麻子掌柜那里换得了零散的人生的导义，由苍蝇的一般的视线里得到了一些活着的简单的理由。即便现在每次经过那个地方，仍然回头看看，不过那个深深镌刻在我脑子里的少掌柜是再也没有遇见过，未免有点怅然若失。

七十四

国内大部分艺术批评家回避谈论边界。他们扮演各种模糊角色：策展人身份、经纪人、利益分配者等等。这当然会从每个转换角色那里得到酬劳。他们缺少阻力，缺少公允和立场清晰的坦诚批评，缺少具备苛刻逻辑的分析，缺

少一句话警醒梦中人的个人魅力。当代没有真正的策展人、纯粹的批评家，没有学术精神，只有金钱包裹下的你推我就，还有衣冠楚楚站在台上像戏子一样的人群……

七十五

我选择逃离，我独自徘徊在田埂上，那些花草、树木，那些小溪与河流所给的慰藉都已经给了，我觉得在扮演一个很小角色，里头有一点点暖，或者是一点爱，或许也怀着一点匆匆逃离的心愿。待到空虚袭来时，我隐约觉得自己的懒散与庸常，我仿佛羞辱了孤独。

七十六

前年我在巴黎的奥赛宫（艺术馆）见到梵高诸多原作，其实如同常见，不激动，也没有震动，但波德莱尔（法国十九世纪最著名的现代派诗人、象征派诗歌先驱）却让我难忘。后来我在一本读物上见过一段记录，其中这样写道：梵高举枪自杀时，波德莱尔说："他生下来，他画画，他死去。麦田里一片金黄，一群乌鸦惊叫着飞过天空。"

七十七

一册《尔雅台答问》，一句"古人老而好学，只是不自以为有知，今人最大病痛，只是自以为有知"。马一浮先生重"意"轻"言"，在以本原自性为终极的关注上，主张"儒佛俱泯"。他以其真切的学术抉择，坚守了一方固有的精神家园。

七十八

梁实秋先生有一段很有体验感的话："骂人是和动手打架一样的，你如其敢打人一拳，你先要自己忖度下，你吃得起别人的一拳否。这叫作知己知彼。骂人也是一样。譬如你骂他是'屈死'，你先要反省，自己和'屈死'有无分别。你骂别人荒唐，你自己想想曾否吃喝嫖赌。否则别人回敬你一二句，你就受不了。所以别人有着某种短处，而足下也正有同病，那么你在骂他的时候只得割爱。"别看文人表象儒雅的样子，内心没有不明白的，你切莫惴错。梁启超敢动手，章太炎敢骂人，黄侃敢攘袖，你也千万不要诧异。

七十九

熊十力先生"目光清而且锐，前额饱满，口方大，颧骨端正，笑声震屋宇，直从丹田发"。熊十力之狂，惊世骇俗。然我最喜欢他这句话："人谓我孤冷，吾以为人不孤冷到极度，不堪与世谐和。"他鄙视浮浅芜杂、转手稗贩、自贱自戕的所谓"学界"。今天，他反对的、鄙视的，遍地都有，放眼皆是，老人家若在，将作何想？

八十

在二十世纪三十年代的北京城，齐白石与王梦白齐名，王梦白是我们江西人，痛快也爽利（不过说实在话，我见到王梦白先生的好画并不多）。王梦白画画人称快手，而齐白石则以手慢名于世，二人脾气秉性也大相径庭，齐白

石小心谨慎，小气迂酸，且常当面夸人，且有过誉之言；而王梦白则出身于市井商号，喜笑怒骂皆形之于色，又好酒使性，逢俗必骂，自号"骂斋"。当时，豪爽畅快的王梦白很瞧不上齐白石，难免刻薄尖酸，白石老人曾在自己一幅《海棠八哥图》上题曰："等闲学得鹦哥语，也向人前说是非。"大概就是在表示对王梦白的不满。1934年47岁的王梦白逝于天津，据说悼念的就去了王雪涛。世俗社会口是心非的人多，所谓千穿万穿马屁不穿，人还是听奉承语，而王梦白先生的快人快语让他晚景凄凉，连可以交心的友人都没有，真是遗憾。

八十一

武汉大学溯源于清朝末期1893年湖广总督张之洞奏请清政府创办的自强学堂。几年前好友张起田领我看遍武大，我深深觉得：一脚踏入这个地方，离天堂就近了。里头既是建筑博物馆，也是古树博物馆，校园濒临东湖，环抱珞珈，满园苍翠，桃红樱白，这哪里是人待的地方？

八十二

鲁迅与林纾，一个是骀荡的新文化坚决倡导者，一个执拗于旧文学。他们像两个阵营里的两类文化坐标。林纾崇尚程、朱理学，读程朱二氏之书"笃嗜如饫粱肉"，而对于林纾，鲁迅没有什么评价，但不乏顺手讥刺的文字，我倒有一次在一本杂志上翻到他的收藏，看到林纾的绘画作品，不禁生出感叹，故在早年编的《艺术丛林》中写过关

于他们俩的一篇小文。各各坚守，难免有剑拔弩张之时，细想想，即便两个阵营，还是可以把彼此的分歧消融于对手无争的才情。

八十三

文人如果扛着镜子，只会照别人，却照不到自己的样子。文人应该勇于撒泡尿照照自身有多寡，就不会有这样或那样的悲戚故事，不要总是盛气凌人，视天下为无物，有时候你什么都不是，自恋、狭隘、偏执、疏狂，习惯在空谈中自鸣得意，这样算来，其实我自己也是一个无聊的、帮闲的"文人"。

八十四

今日的"杂家"，什么都知晓一点，但什么都不精。但翻翻关于"杂家"典籍，譬如纪昀在《杂家类叙》中讲"杂之广义，无所不包"。胡适先生在其《中国中古思想史长编》中讲："杂家是道家的前身，道家是杂家的新名。汉以前的道家可叫作杂家，秦以后的杂家应叫作道家。研究先秦汉之间的思想史的人，不可不认清这一件重要事实。"杂家的代表人物，一是淮南王刘安（《淮南子》），另一是编纂《吕氏春秋》的吕不韦。这哪是"杂家"，这是大家。

八十五

若要造成家庭幸福，最好保持夫妇间的均势，不要让

东风压倒西风，也不要让西风压倒东风。否则我退一尺，他进十寸,高的越高，高到三十三重天堂，为玉皇大帝盖瓦，低的越低，低到十八层地狱，替阎罗老子挖煤，夫妇之间就永远没有和平了。

后 记

石如一直建议我在那册《庸眼录》的基础上重新梳理一下近几年的小品文，再出《庸眼录二》，而自从有了微信以后，随性的话题一多，就不愿再去碰那种长篇大论的东西，其实说回来还是懒惰。但是执意要出版，还需要补充一点新的有触感的文字进去，于是在原先零碎的基础上加了些随笔，有的与画画写字有关，有的没什么关系，但都与我本人有关，于是我又把书取名叫"侧耳集"。为什么要"侧耳"？其实就是认真去倾听，所谓"天下之所同侧目而视，侧耳而听，延颈举踵而望也"，对我自己而言，"侧耳"至关重要，而且是要"竖着听"。

文字是我在闲暇中翻检书斋之余的自恋，生活中许多草木虫鱼的琐屑给我许多神经上的刺痛，让我常常选择对现实的逃避，最后这种"逃避"日积月累，以至于沉默人的冲动变得一发而不可收。

至于别人评价我的文字涩辣，也有说是谐谑，因为我不靠文字谋生，所有的信笔所至有时让文字专家朋友们觉得过于随便。

　　故这小册子对别人未必有益，但对我有莫大好处，里边有我滥读各路文章而感受到的另一种欢喜，而后的言志却浸入自己的性情，有时也无病呻吟，发点思古之幽情，这种"幽情"取易舍难，反而成了我的习惯！没有"诗书为稻粱谋"的压力，这种可有可无的选择，恰恰是人生路上意外的惊喜：你看见了 A，别人说你解读了 B，最后却成就了 D。这种不是很着调的闲适，其实只是看了世态，而不去关注什么学问。

　　最后希望见到这本小册子的朋友再给我一点宽容。

汪为新

2022 年 11 月 18 日北京置起楼南窗灯下

图书在版编目（CIP）数据

侧耳集 / 汪为新著. -- 杭州：浙江大学出版社，
2023.11
ISBN 978-7-308-23859-5

Ⅰ. ①侧… Ⅱ. ①汪… Ⅲ. ①艺术评论—中国—现代
—文集 Ⅳ. ① J052-53

中国国家版本馆 CIP 数据核字 (2023) 第 095376 号

中国书房当代名家文丛 第三辑

侧耳集

汪为新 著

总 策 划	许石如 陆 张
责任编辑	王荣鑫
责任校对	蔡 帆
出版发行	浙江大学出版社
	（杭州市天目山路 148 号 邮政编码：310007）
装帧设计	于 晶 李 珊
印 刷	浙江海虹彩色印务有限公司
开 本	710mm×1000mm 1/16
字 数	200 千
印 张	19.5
印 数	0001—3200
书 号	ISBN 978-7-308-23859-5
版 印 次	2023 年 11 月第 1 版 2023 年 11 月第 1 次印刷
定 价	168.00 元